隸書

東漢

張遷碑

人民美術出版社編

人民美術出版社
北京

簡 介

《張遷碑》，全稱《漢故穀城長蕩陰令張君表頌》，亦稱《張遷表頌》，明初掘地時偶然發現，先置于東平州（今山東東平縣）州學，後移至山東東平縣人民政府院内，一九六五年再遷至泰安岱廟。

張遷，字公方，陳留己吾（今河南寧陵境内）人，曾任穀城（今河南洛陽市西北）長，遷蕩陰（今河南湯陰縣）令。《張遷碑》刻于東漢靈帝中平三年（公元一八六年）二月，是張遷故吏韋萌等爲追念其功德而刻立的去思碑。碑高二百九十二厘米，寬一百零七厘米，碑額篆書題『漢故穀城長蕩陰令張君表頌』十二字，碑陽爲頌文，記張遷家世、功績，隸書，十五行，滿行四十二字，共五百六十七字，碑陰記立碑官吏四十一人官銜名及出資錢數，亦隸書，共三列，上兩列各十九行，下列三行，共四十一行三百二十三字。此碑未署撰文、書丹者的姓名，祇署了刻石者孫興的名字。

是碑書法以方筆爲主，樸拙渾厚又不失靈動，雄强遒勁中見秀挺，是漢隸方筆的典型代表，歷來爲研究書史者及臨摹書法者所珍視。但從明代以來有關此碑真偽之争一直未停歇，金石學家、文史學者對碑文中的别字、用典錯誤、形制問題等多有質疑，認爲乃後人僞刻；同時也有不少學者從書法風格、刻工等方面論證此爲漢碑無疑。無論如何，《張遷碑》的書法藝術成就在書法史上占有重要地位。

《張遷碑》有明拓本、清拓本、影印本和翻刻本。明拓本爲最早版本，而又以其第八行『東里潤色』四字完好的故宫博物院藏本爲最佳，稱『東里潤色』本。本書即選用此本。

爲便於讀者規範識讀，碑文中的異體字在釋文改爲正體字，并附局部放大及鄧散木《怎樣臨帖》《書法學習必讀》中關于隸書寫法、執筆、用墨、臨摹等内容，供讀者參考。

碑額：漢故穀城長蕩陰令張君表頌

君諱遷字公方陳留己吾人也君之先出自有周周宣王中興有張仲以孝友為行披覽詩雅煥知其祖高帝龍興有張良善用籌策在帷幕之內決勝負千里之外析珪於留文景之間有張釋之建忠弼之謨帝游上林問禽狩所有張廷尉繇又最上盡籌算之中省禁門之內辟召右職不謀同辭舉順東南望惟其人繪父張旦升以孝友著聞屢辟不就隱居清節追希前哲仲舒董生惠故明君清廉克約尚約敦碩而君磬磬不苟謙挹君垂以惠和允恭明哲敦詩悅禮

惟中平三年歲在攝提二月震節紀日上旬陽承前人盤阯凡是君故吏韋萌等僉然同聲州郡連辟髣髴前訓甘棠之報義在不忘民所報效咸曰君哉君哉良斯烈斯雲雨來儀遠近旅庶咸作民師周公東征西人怨思望恩來蘇綏我濯枯民斯安樂宇寧神靜黎庶憙喜遷于安居既匽溫溫恭人如集于木是以來賓賀其君哉君哉良斯烈斯

碑陽

張遷碑碑陽、碑額

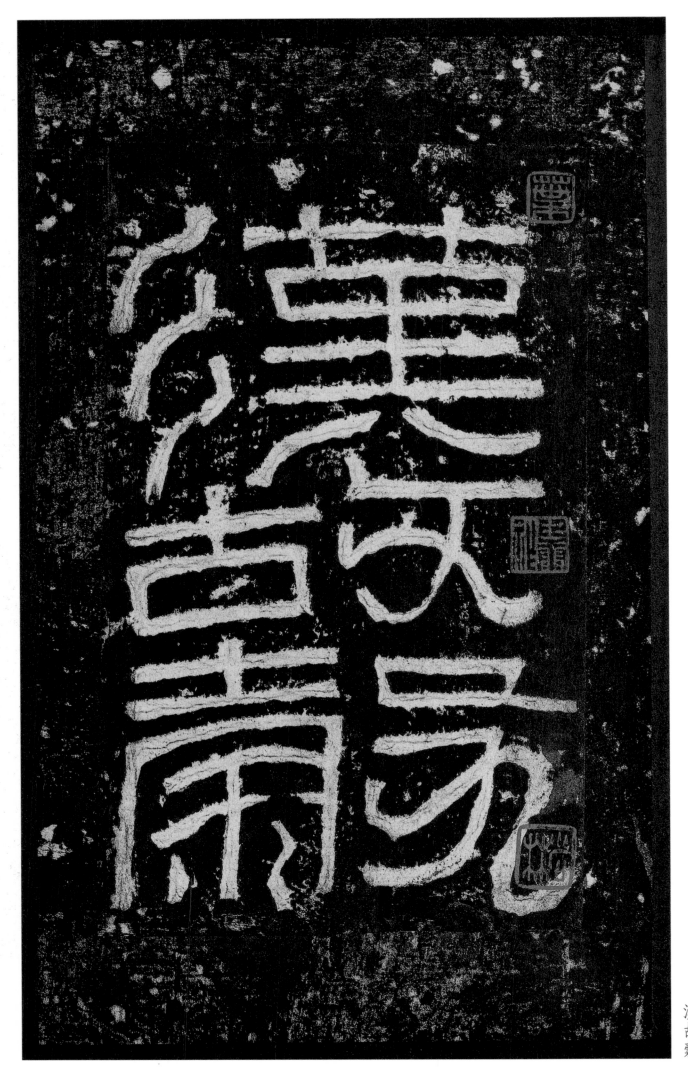

漢故穀

東漢　張遷碑

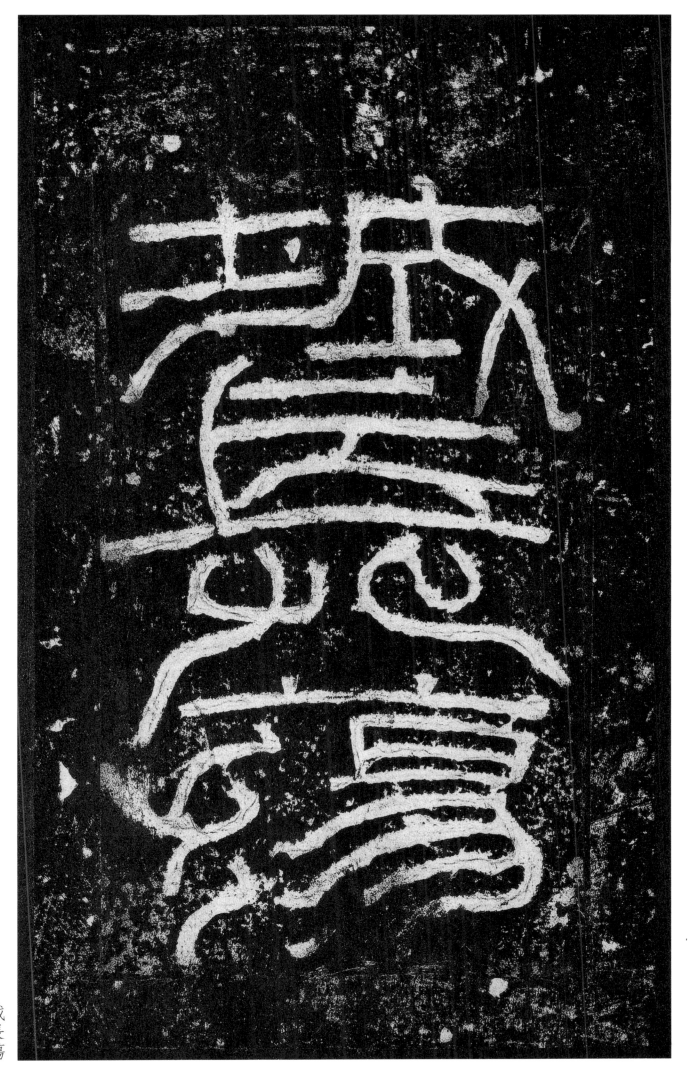

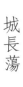

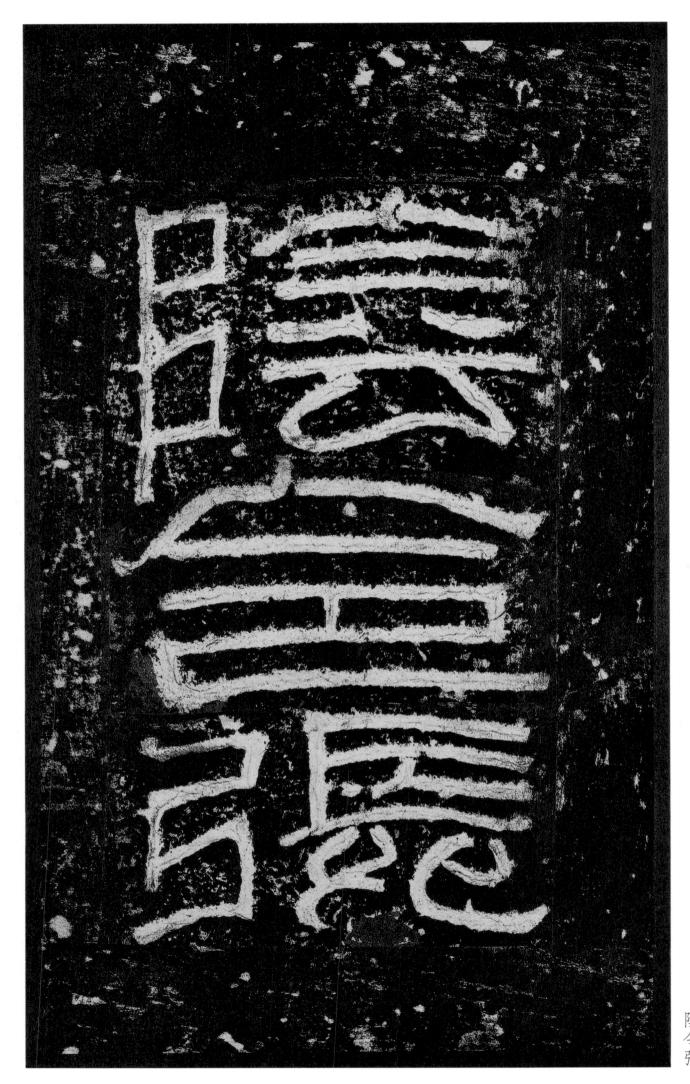

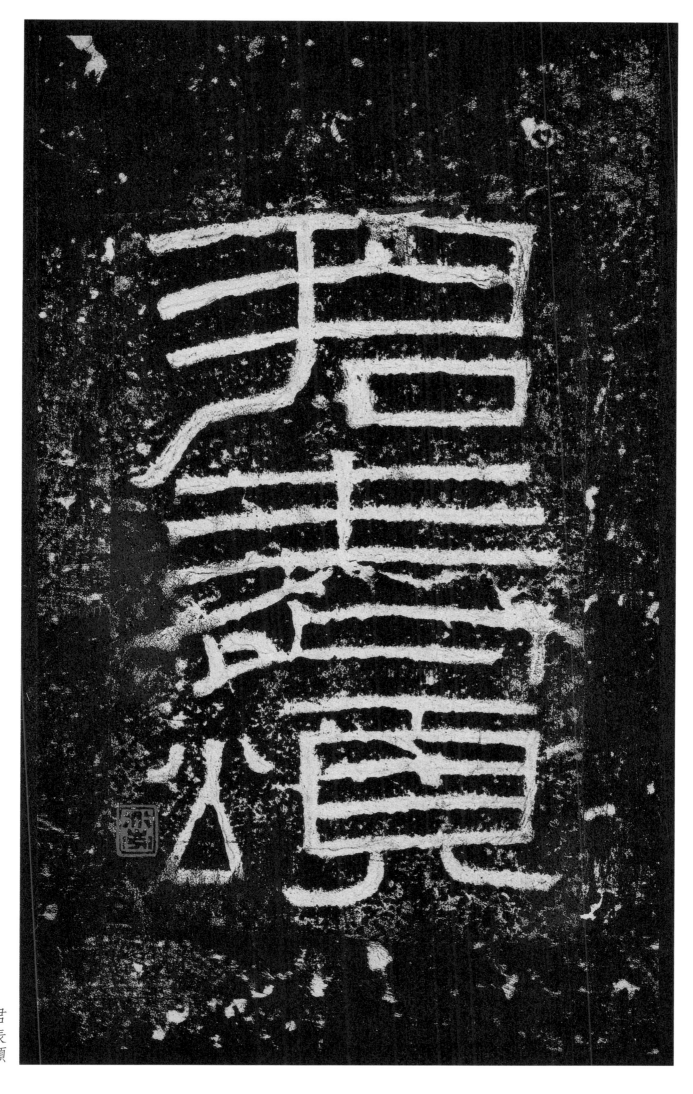

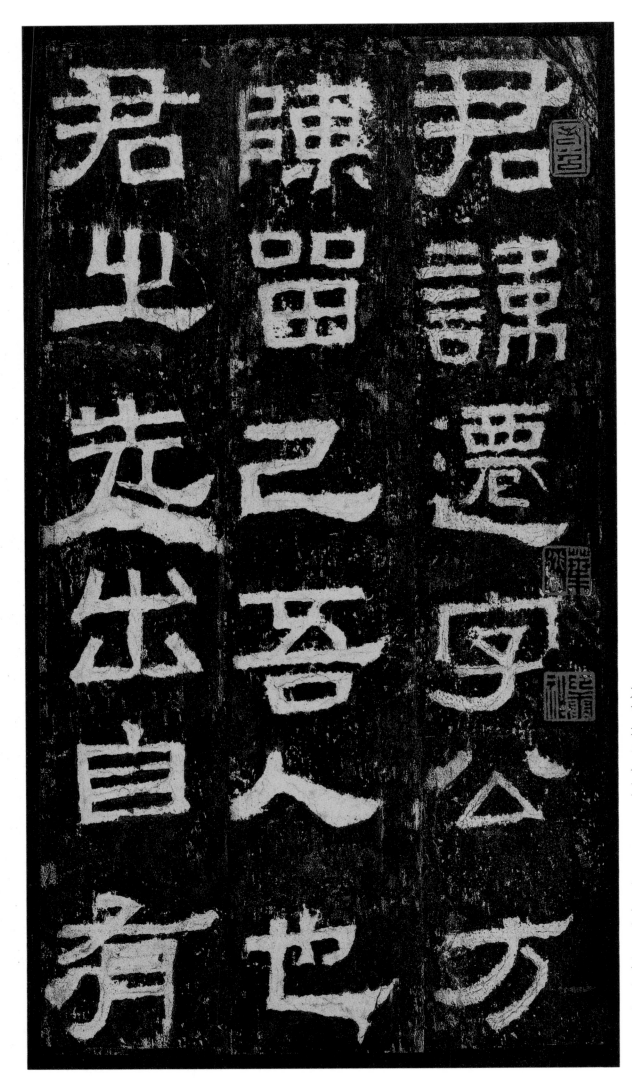

君諱遷字公方　陳留己吾人也　君之先出自有

周周宣王中興　有張仲以孝友　爲行披覽詩雅

周周宣王中興

有張仲以孝友

爲行披覽詩雅

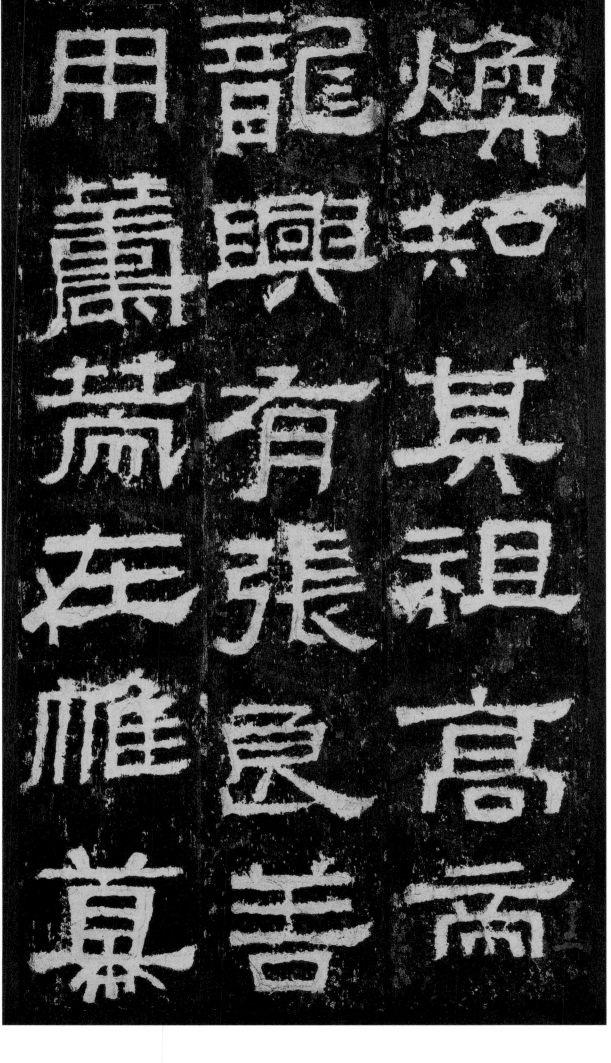

煥知其祖高帝　龍興有張良善　用籌策在帷幕

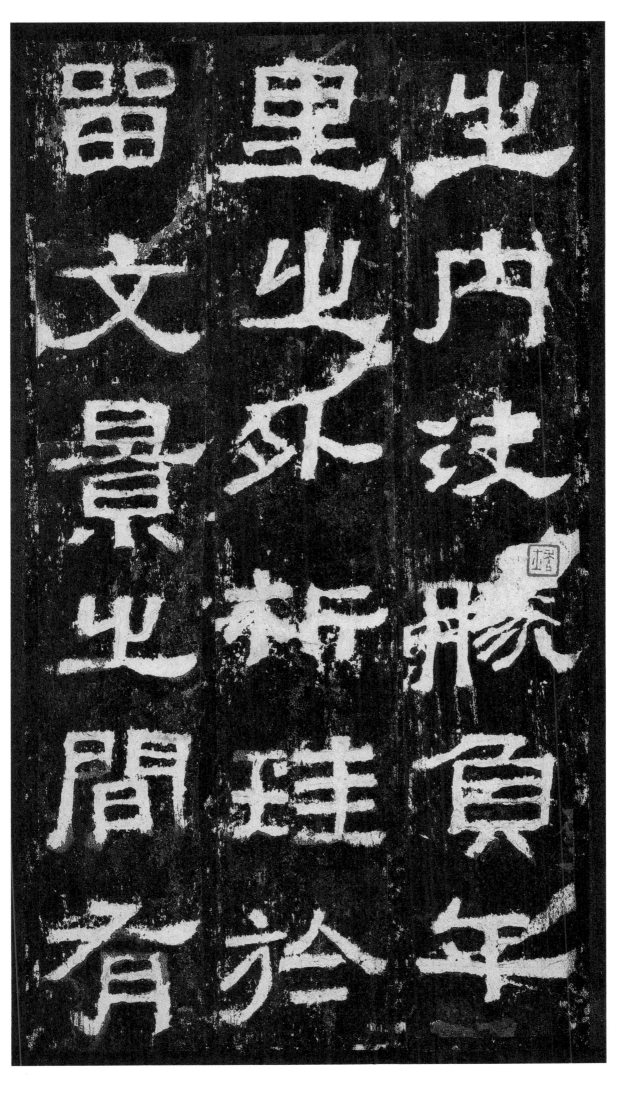

之內決勝負千　里之外析珪於　留文景之間有

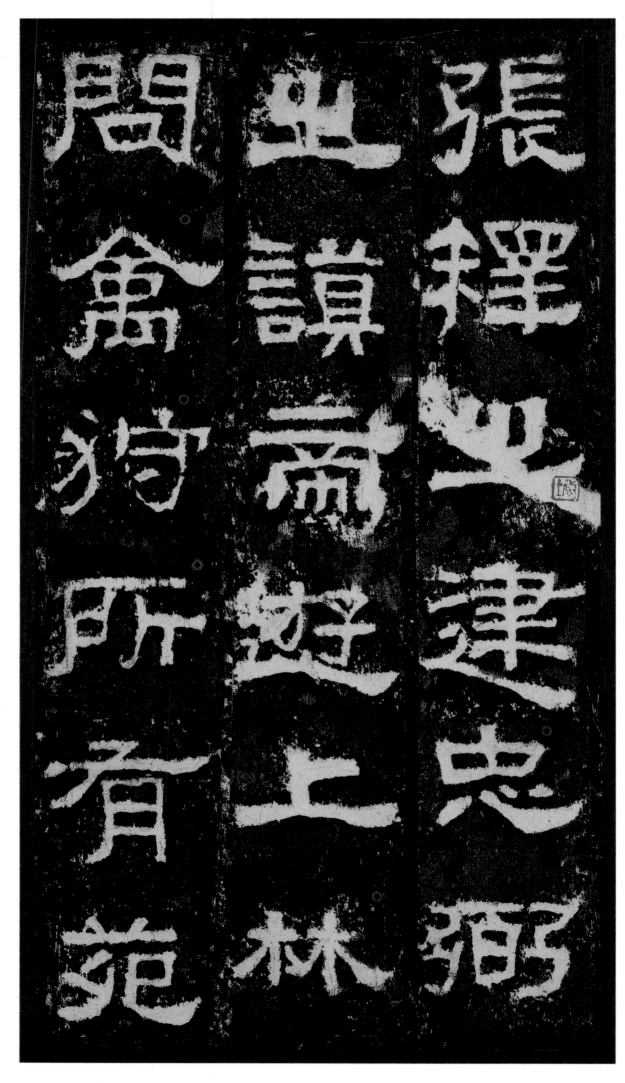

張釋之建忠弻　之謨帝遊（游）上林　問禽狩所有苑

東漢 張遷碑

令不對更問嗇
夫嗇夫事對於
是進嗇夫爲令

令不對更問嗇夫嗇夫事對於是進嗇夫爲令

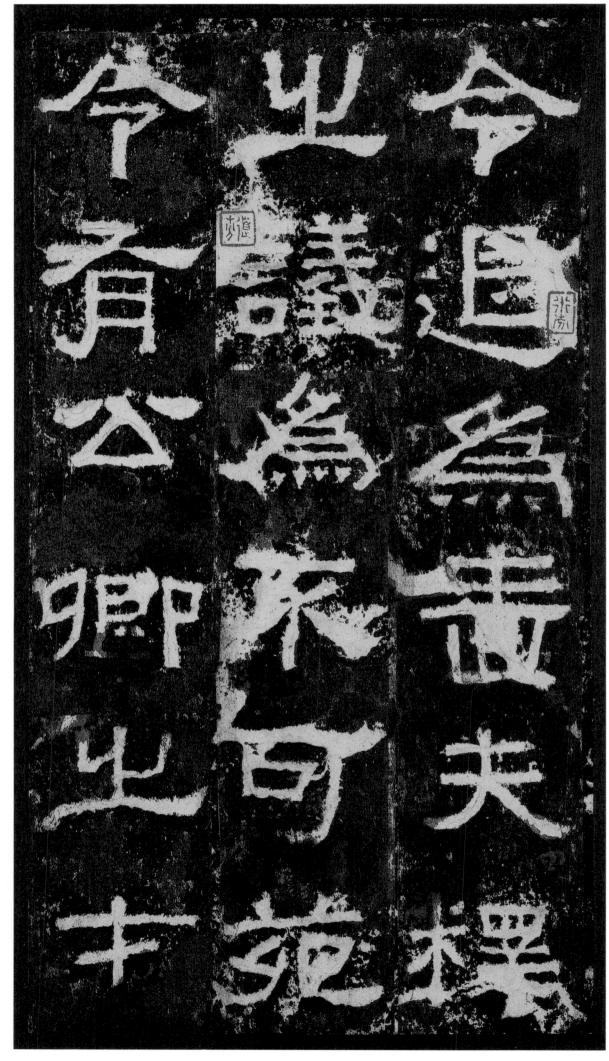

令退爲嗇夫釋　之議爲不可苑　令有公卿之才

東漢 張遷碑

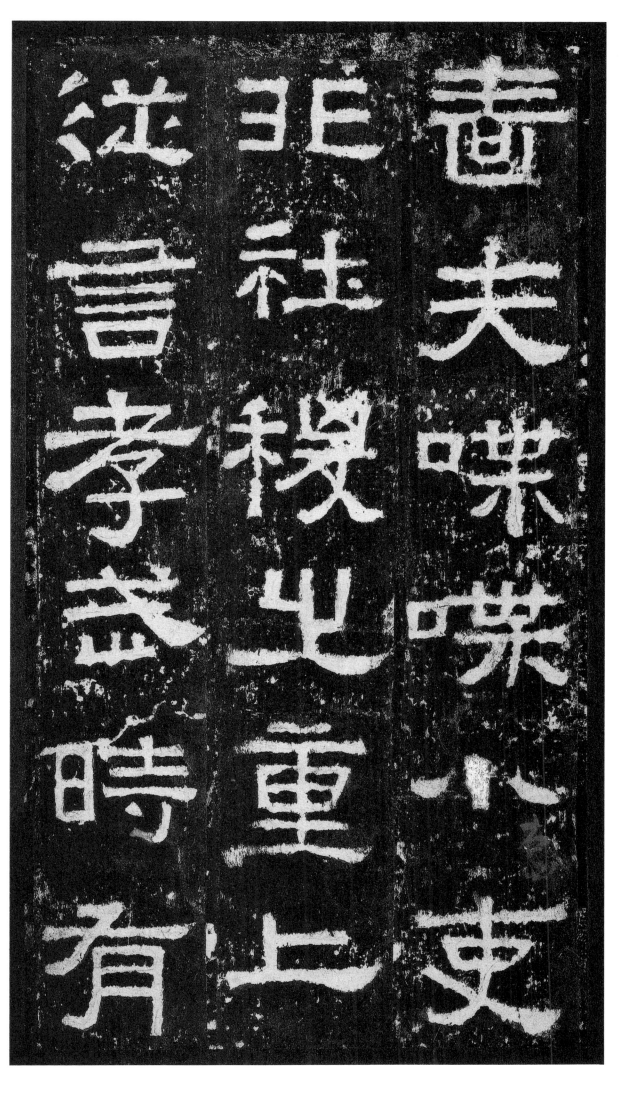

嗇夫喋喋小吏 非社稷之重上 從言孝武時有

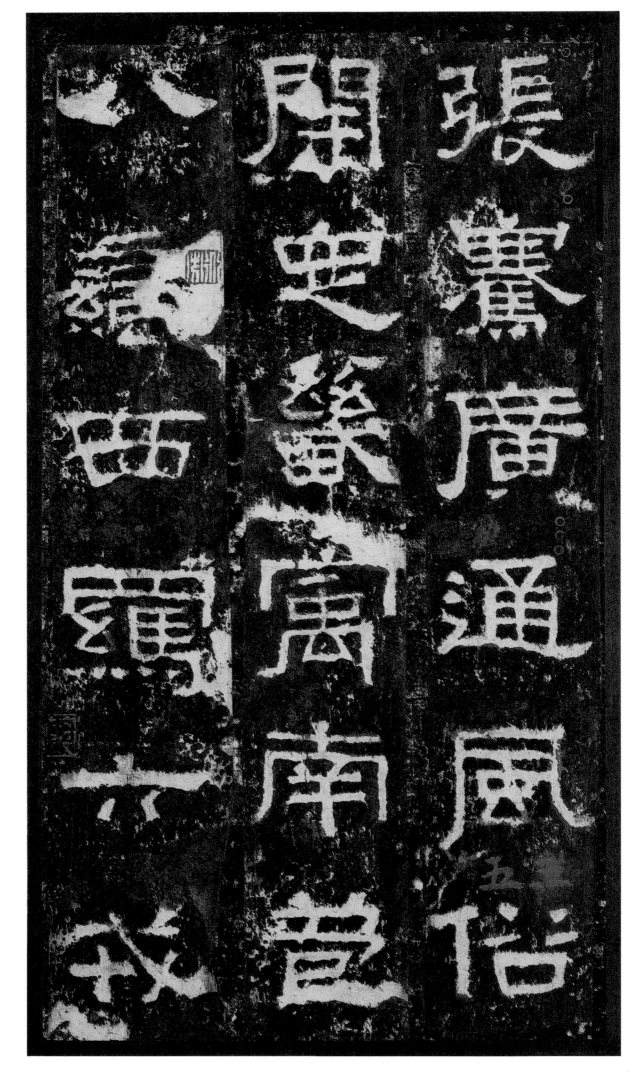

張騫廣通風俗　開定畿寓南苞　八蠻西羈六戎

東漢　張遷碑

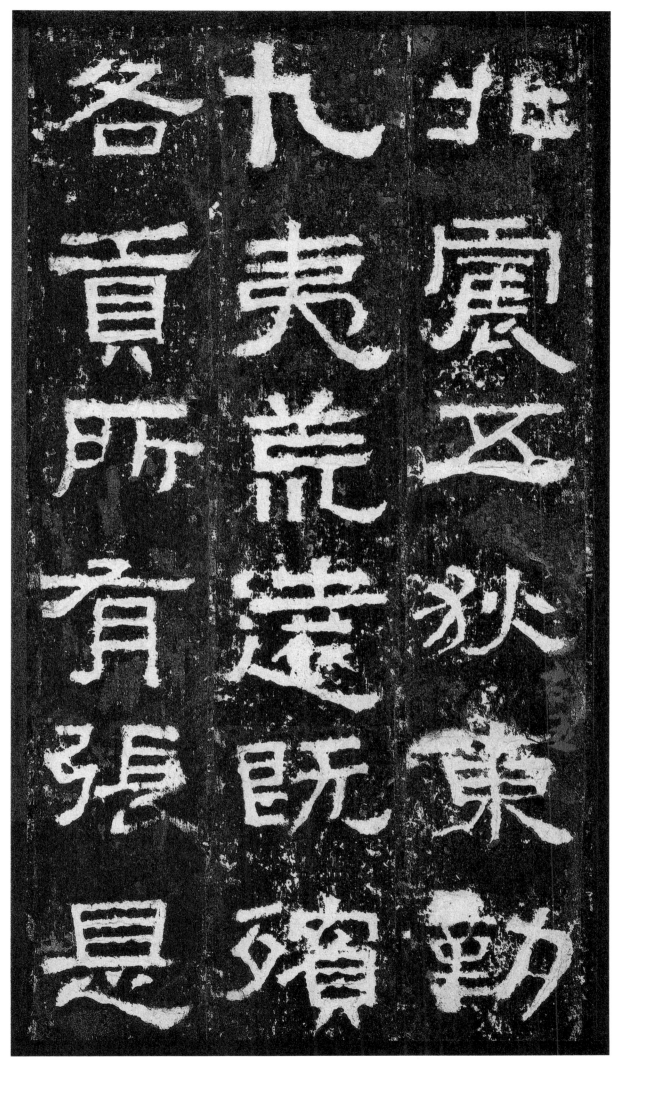

北震五狄東勤　九夷荒遠既殯　各貢所有張是

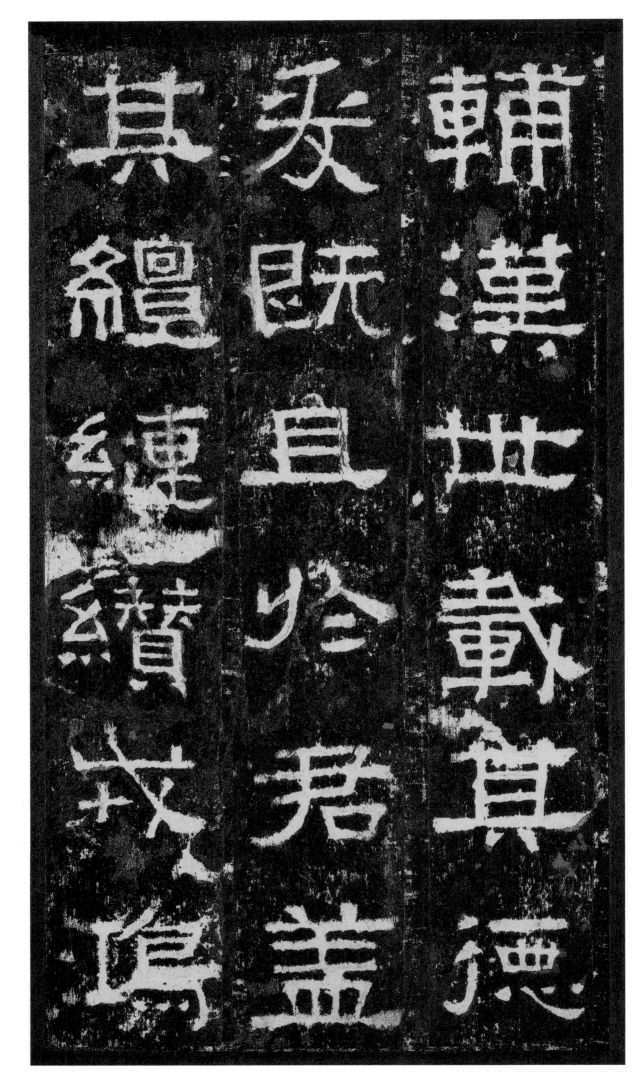

辅汉世载其德 爰既且於君盖 其繢綈纘戎鸿

東漢　張遷碑

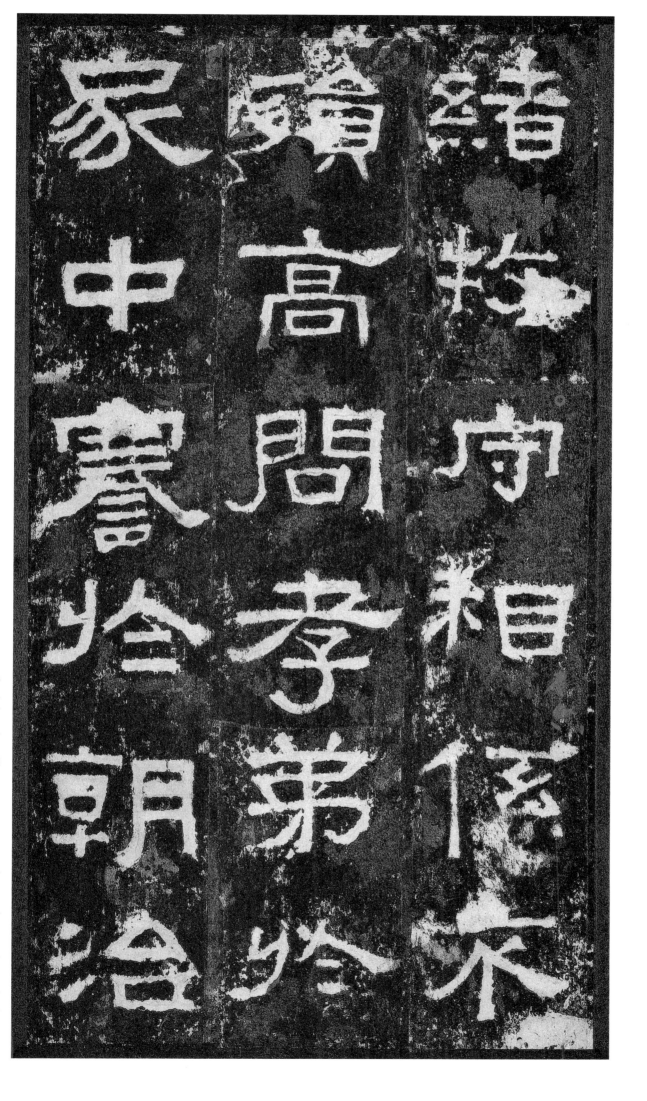

緒牧守相係不　殞高問孝弟於　家中舊於朝治

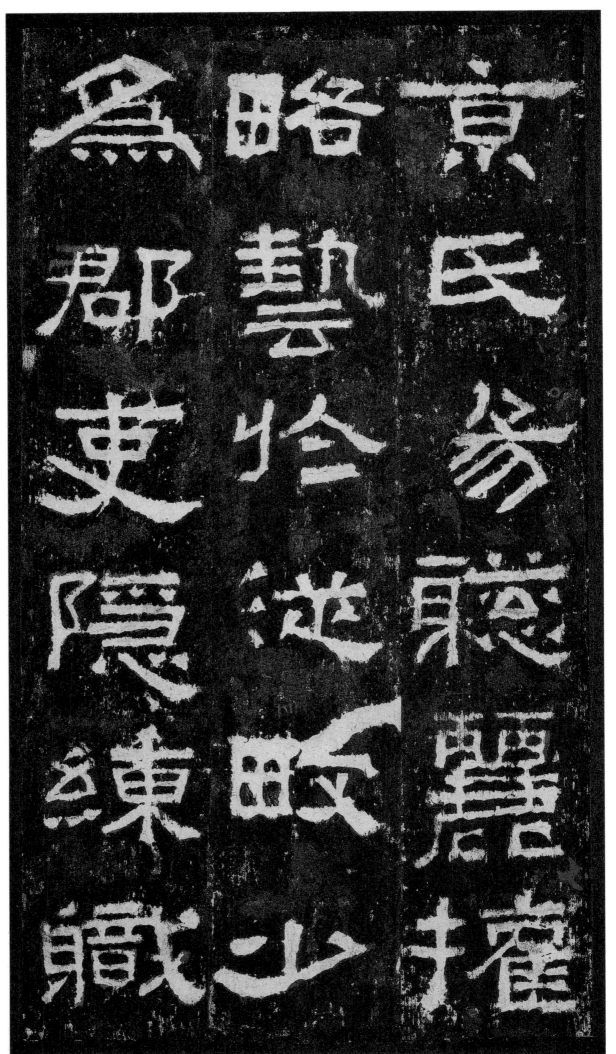

京氏易聰麗權　略藝於從畋少　爲郡吏隱練職

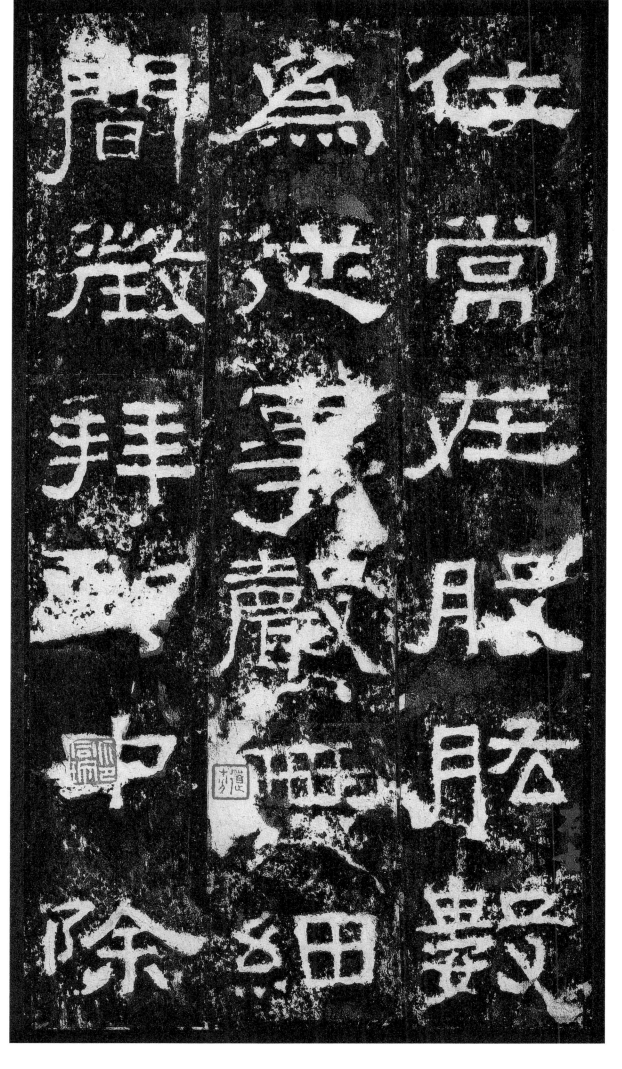

位常在股肱數
爲從事聲無細
聞徵拜郎中除

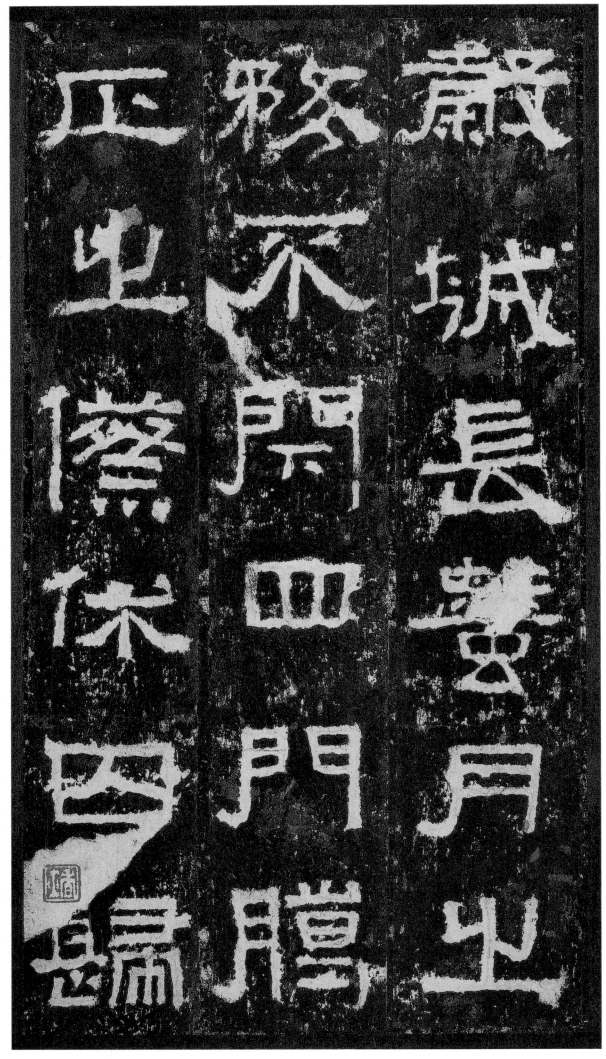

穀城長蠶月之　務不閉四門臘　正之祭休囚歸

東漢　張遷碑

賀八月筭民不
煩於鄉隨就虛
落存恤高年路

無拾遺犁種宿　野黃巾初起燒　平城市斯縣獨

東漢　張遷碑

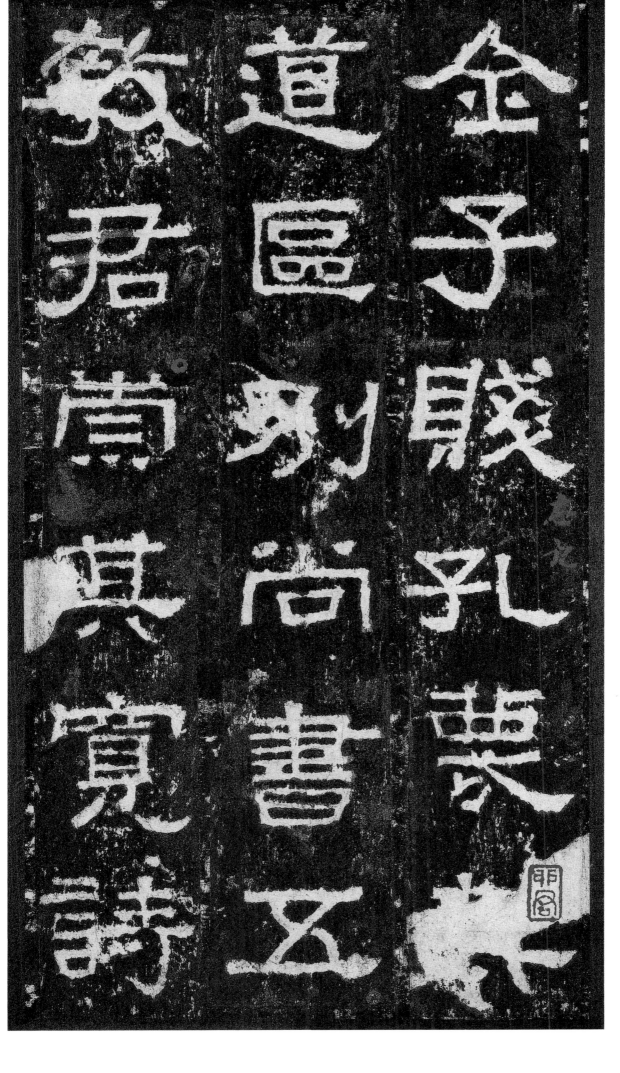

全子賤孔蔑其 道區別尚書五　教君崇其寬詩

云愷悌君隆其

恩東里潤色君

垂其仁邵伯分

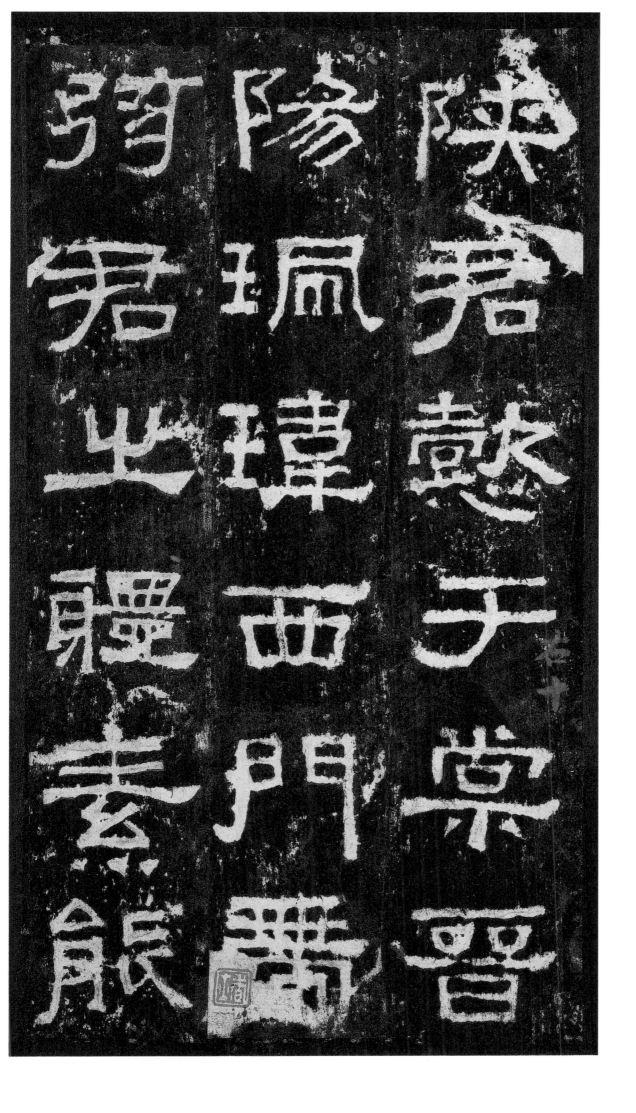

陝君懿于棠晉　陽佩瑋西門帶　弦君之體素能

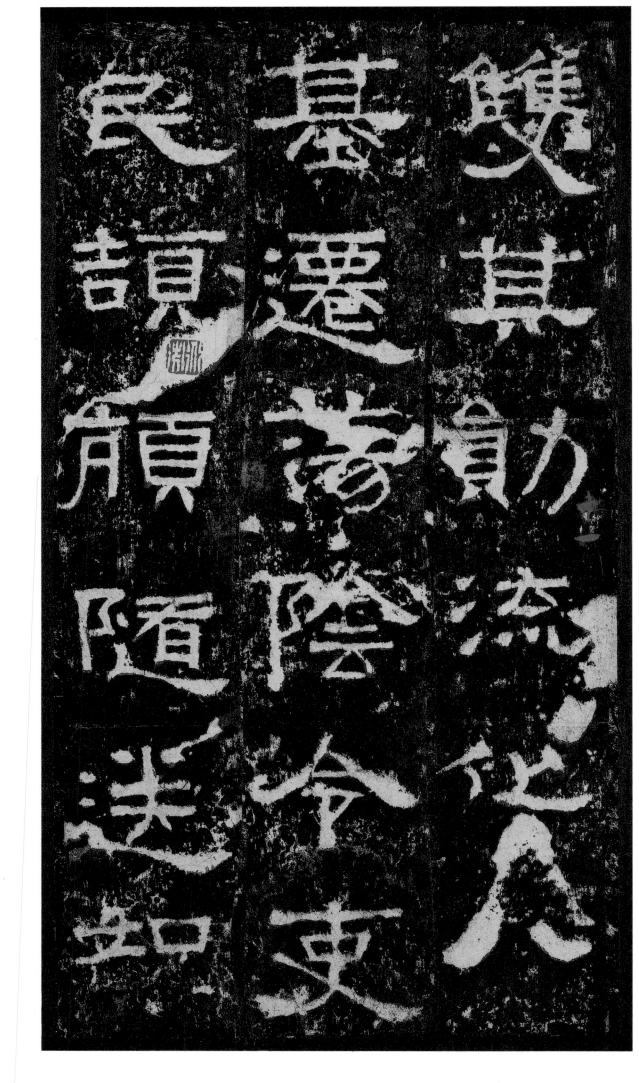

雙其勛流化八　基遷蕩陰令吏　民頌頡隨送如

東漢　張遷碑

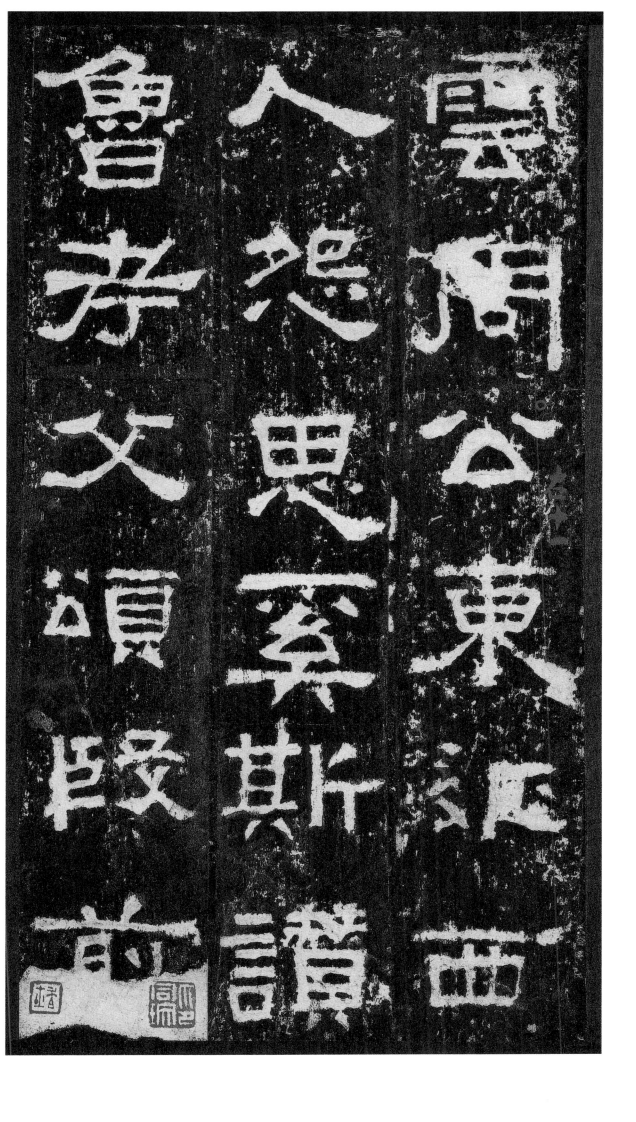

雲周公東征西　人怨思奚斯讚　魯考父頌殷前

喆遺芳有功
書後無述焉於
是刊石豎表銘

哲遺芳有功不　書後無述焉於　是刊石豎表銘

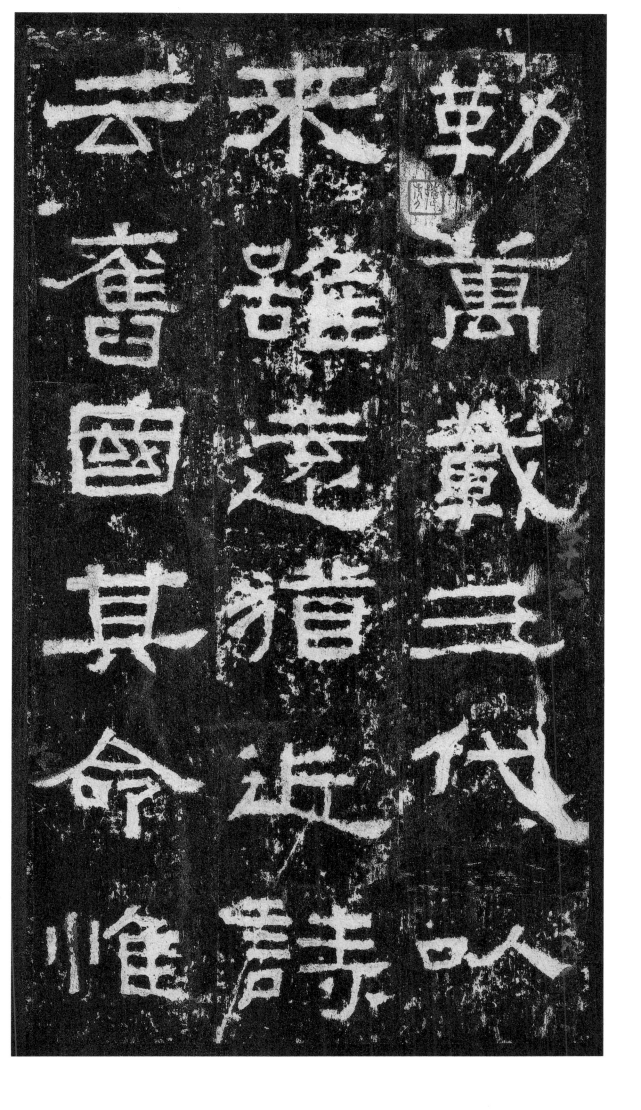

勒萬載三代以　來雖遠猶近詩　云舊國其命惟

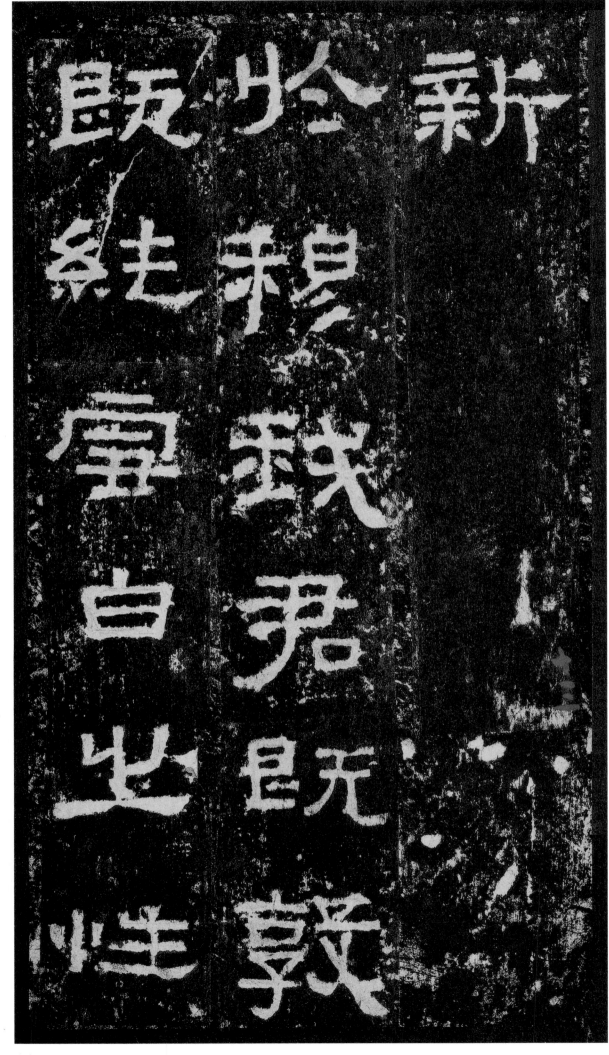

新　於穆我君既敦　既純雪白之性

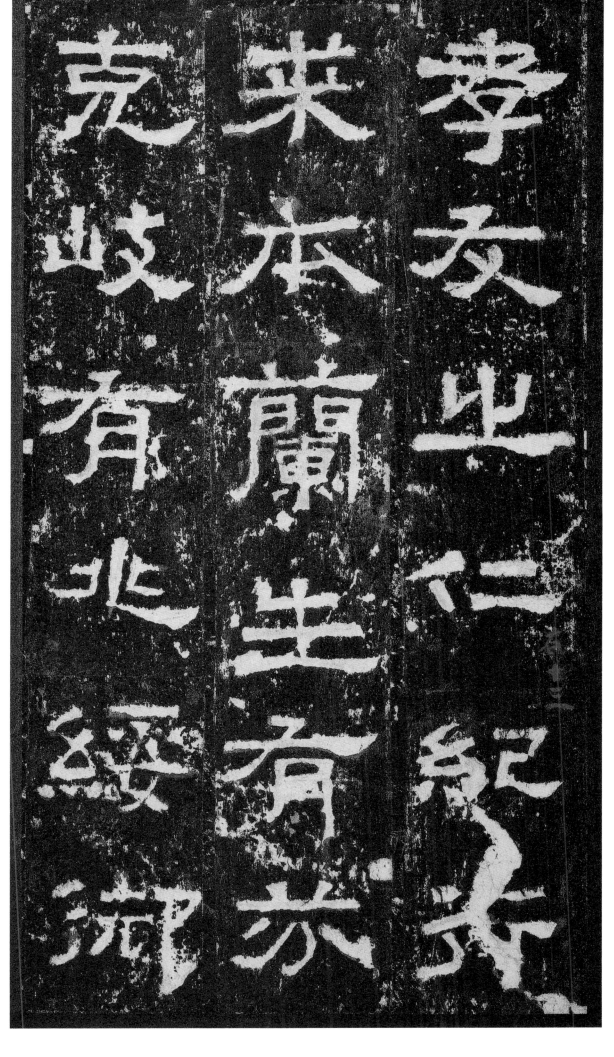

孝友之仁紀行　求本蘭生有芬　克岐有兆綏御

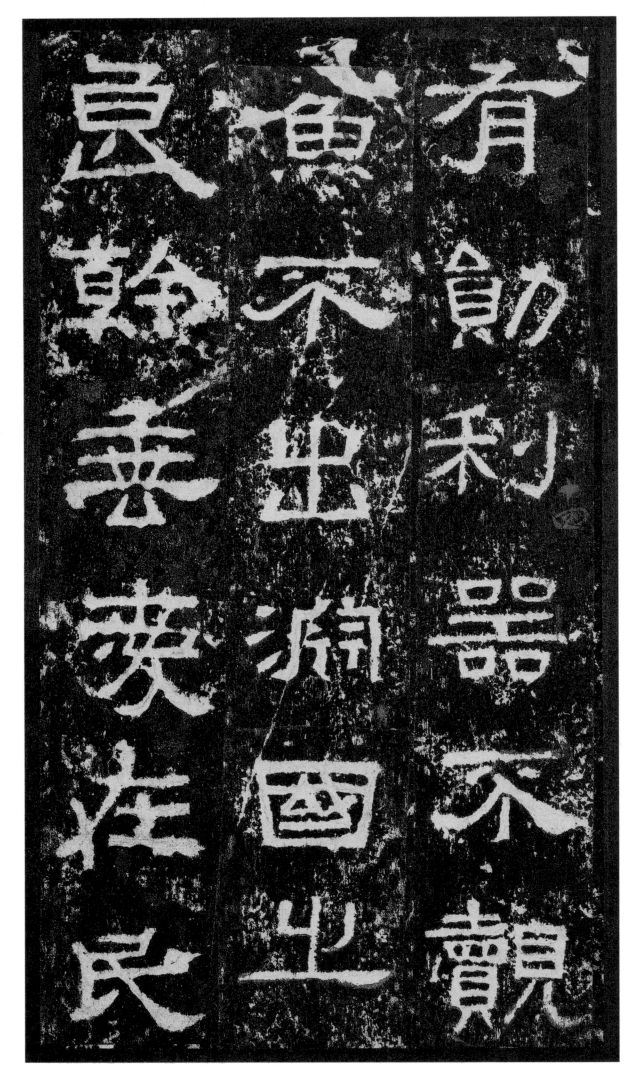

有勛利器不覿 魚不出淵國之 良幹垂愛在民

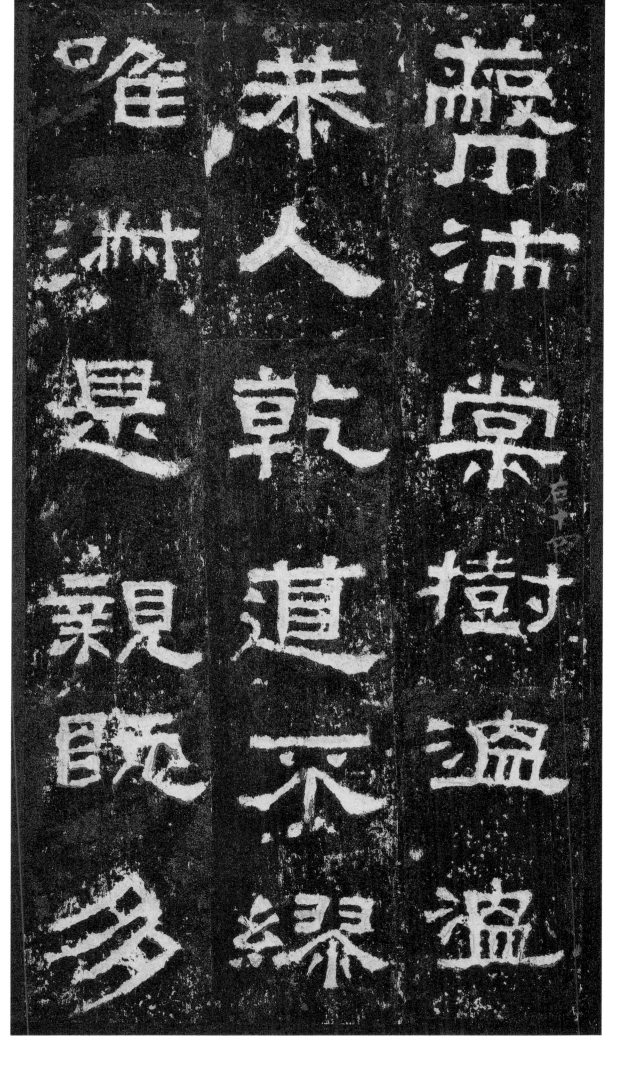

蔽沛棠樹溫溫
恭人乾道不繆
唯淑是親既多

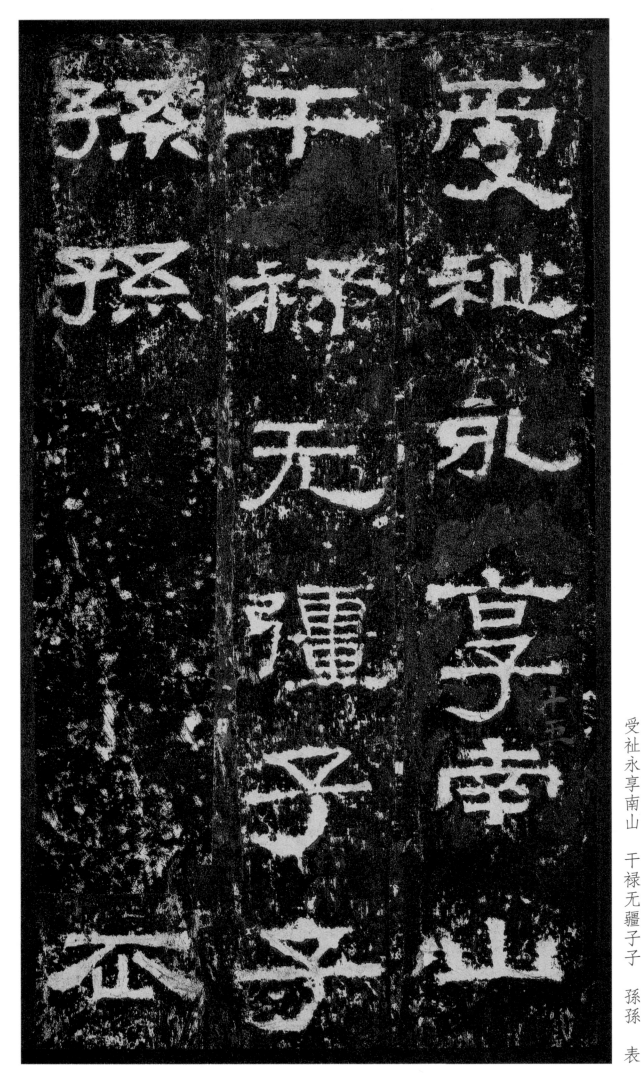

受祉永享南山　干禄无疆子子　孙孙　表

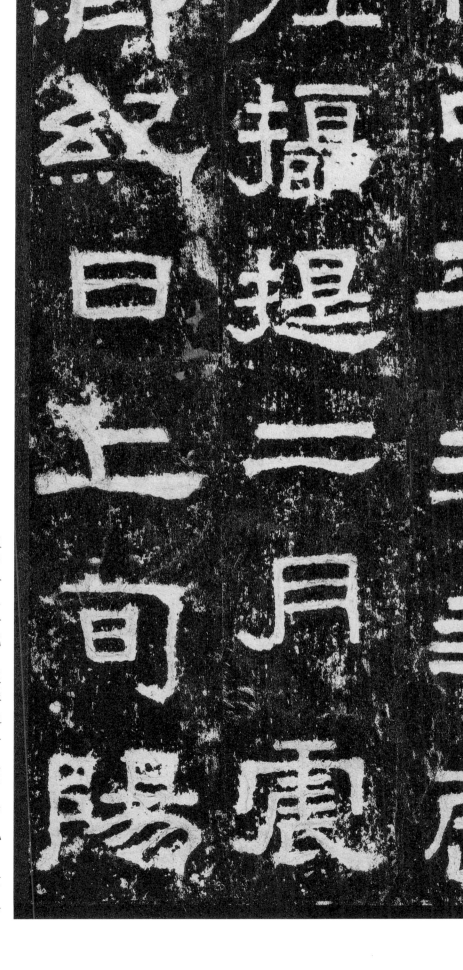

惟中平三年歲 在攝提二月震 節紀日上旬陽

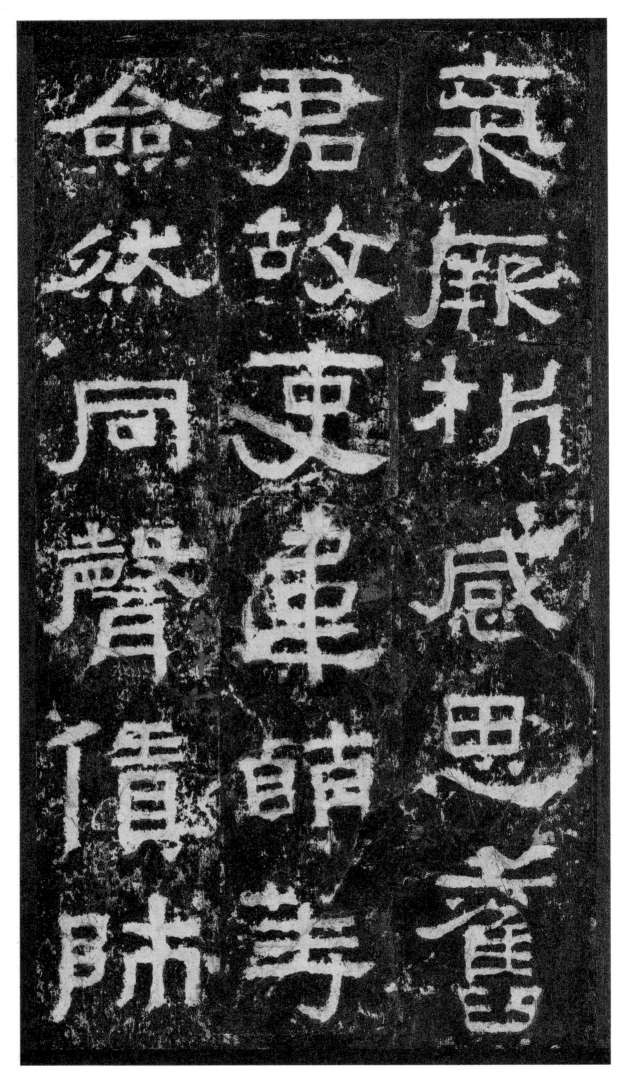

氣厥析感思舊　君故吏韋萌等　僉然同聲賃師

東漢　張遷碑

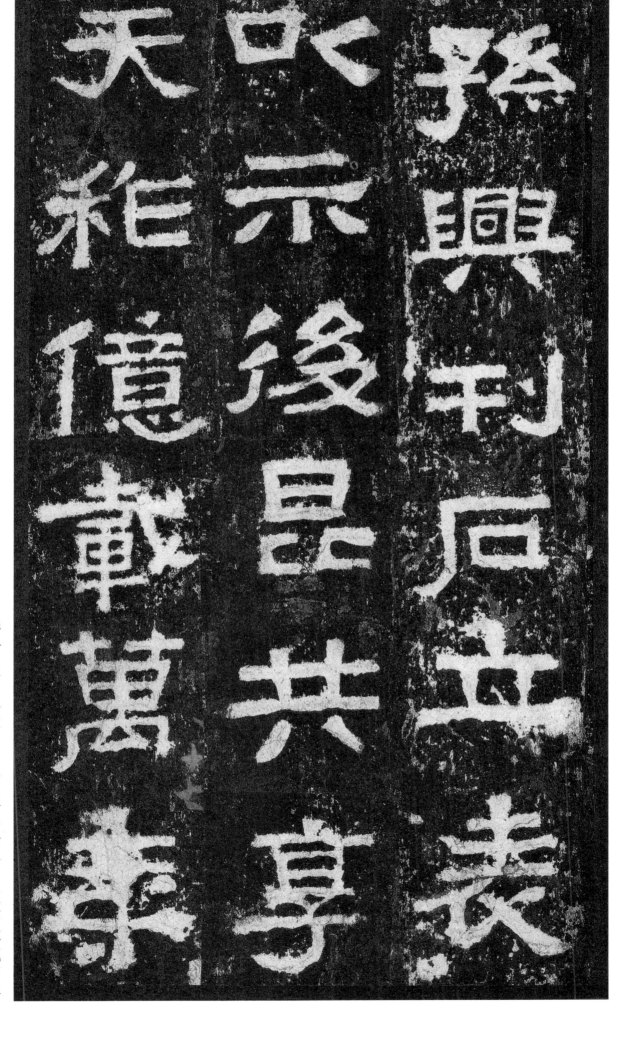

戊午八月閩陳寶琛觀于京師

東漢　張遷碑

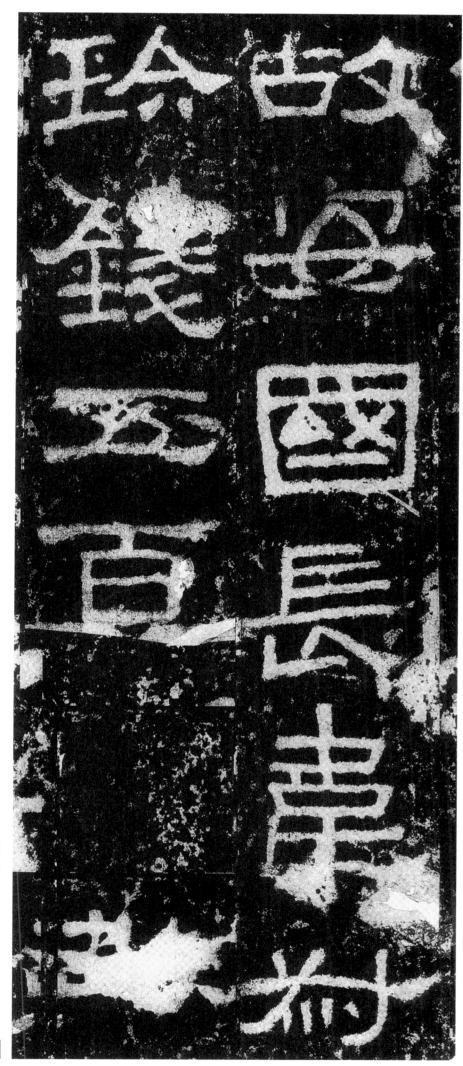

故安國長韋叔　珍錢五百故

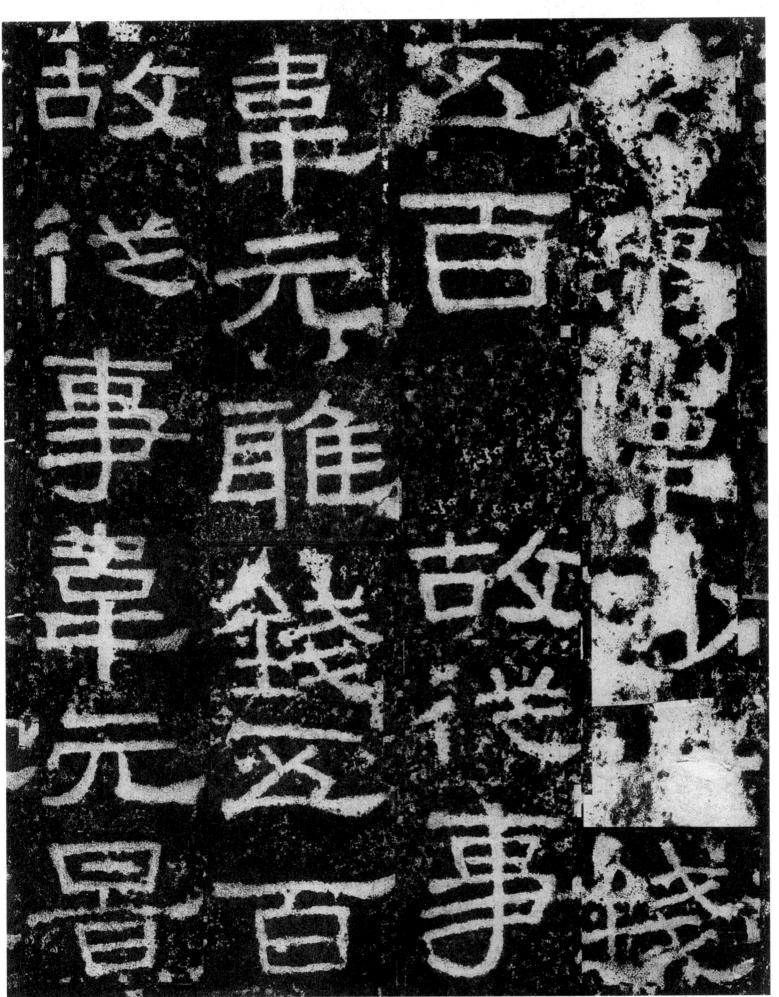

從事韋少王錢 五百故從事 韋元雅錢五百 故從事韋元景

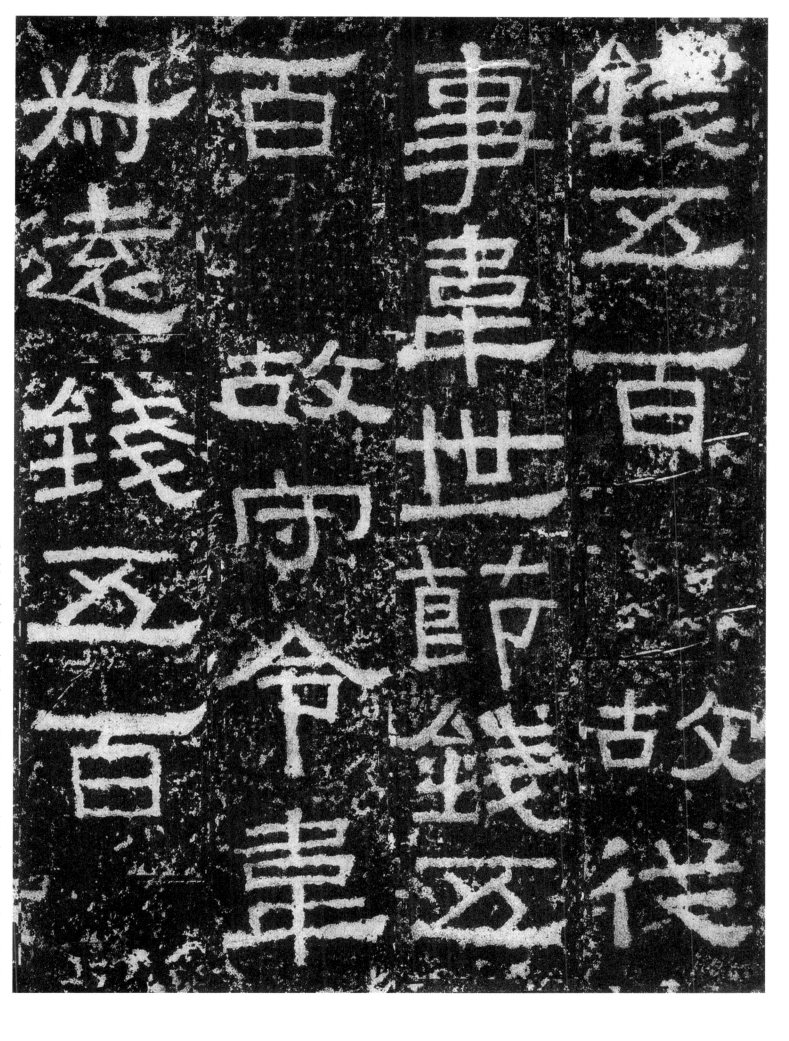

東漢　張遷碑

錢五百故從　事韋世節錢五　百故守令韋　叔遠錢五百

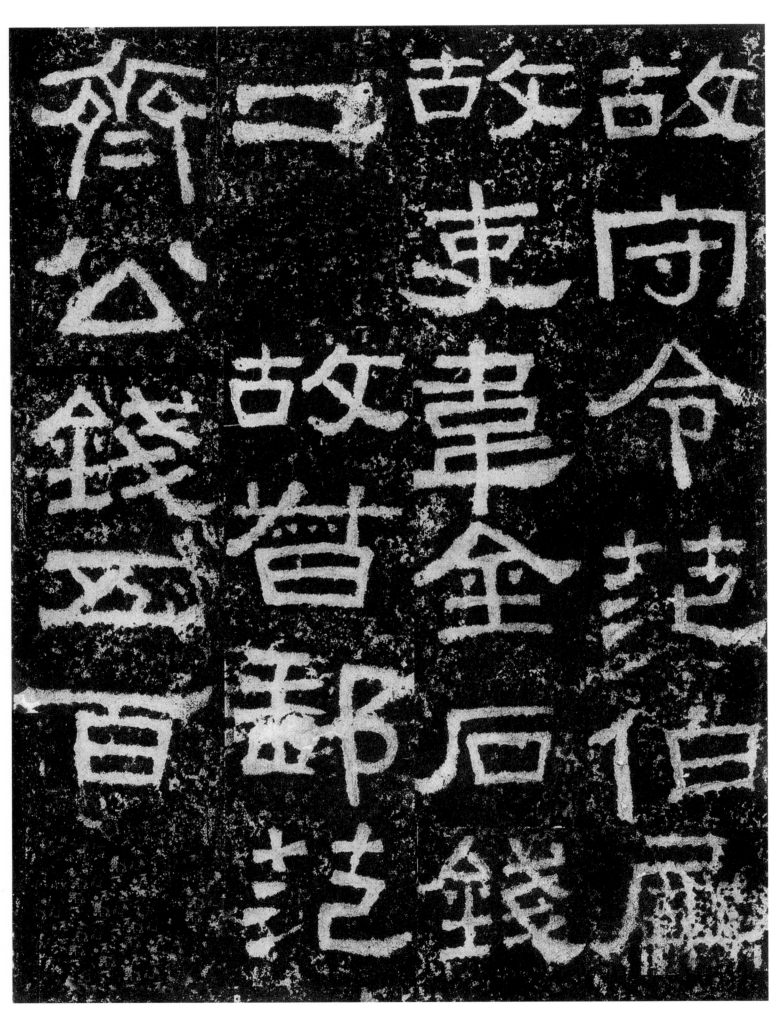

東漢　張遷碑

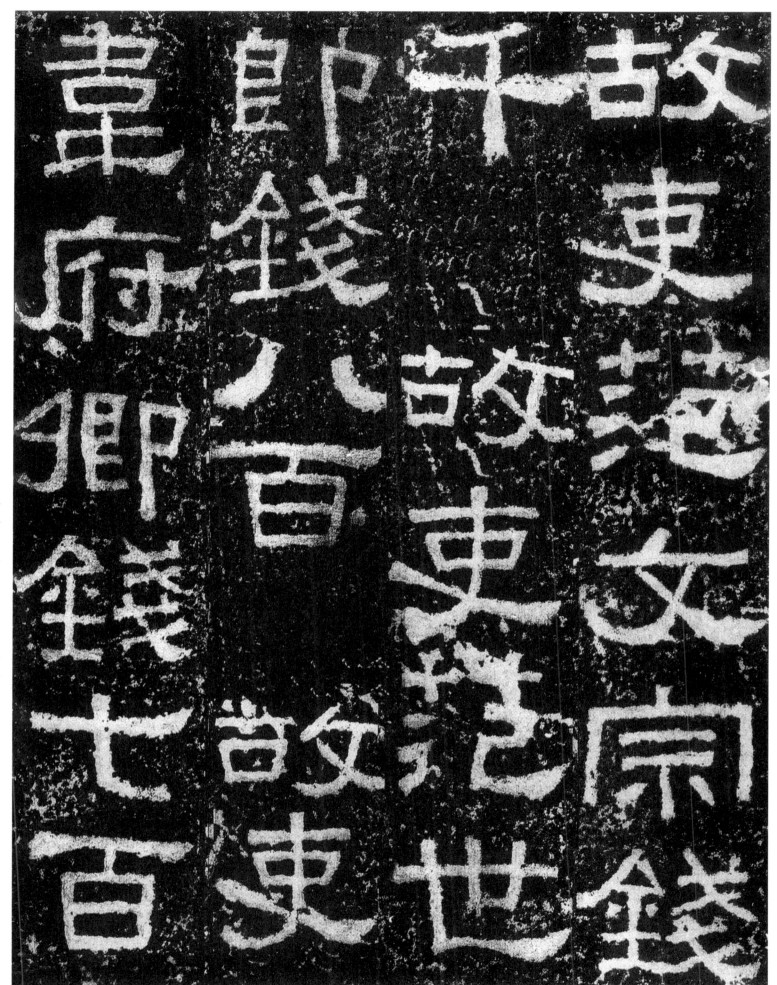

故吏范文宗錢　千故吏范世　節錢八百故吏　韋府卿錢七百

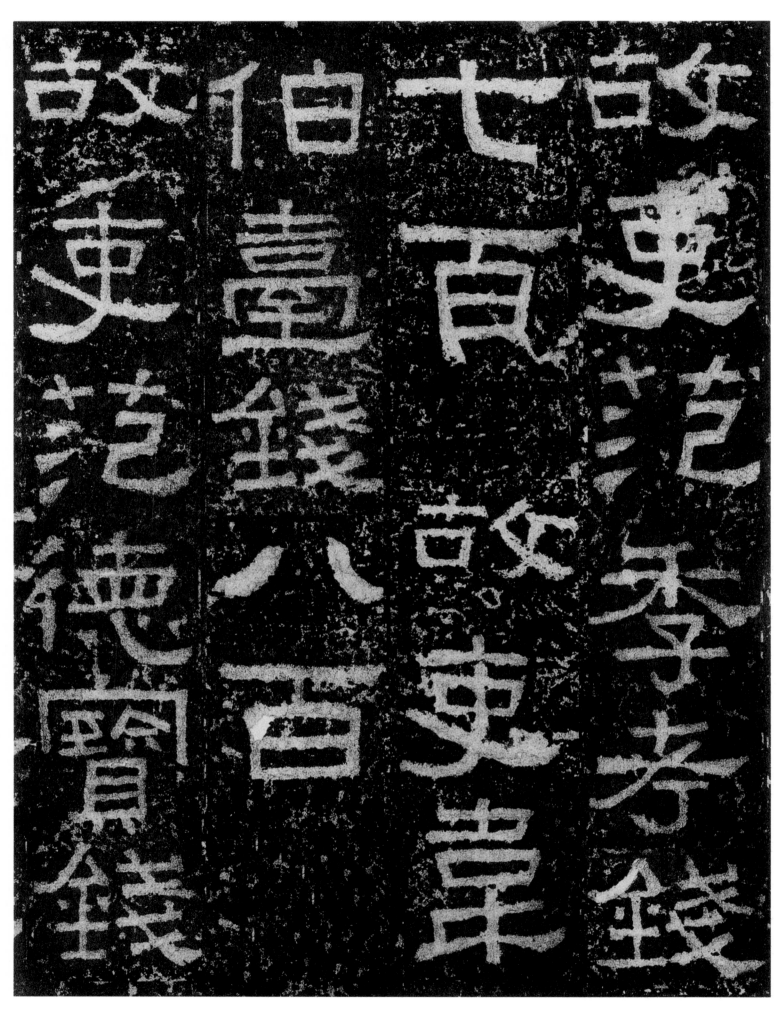

故吏范季考錢　七百故吏韋　伯臺錢八百　故吏范德寶錢

東漢　張遷碑

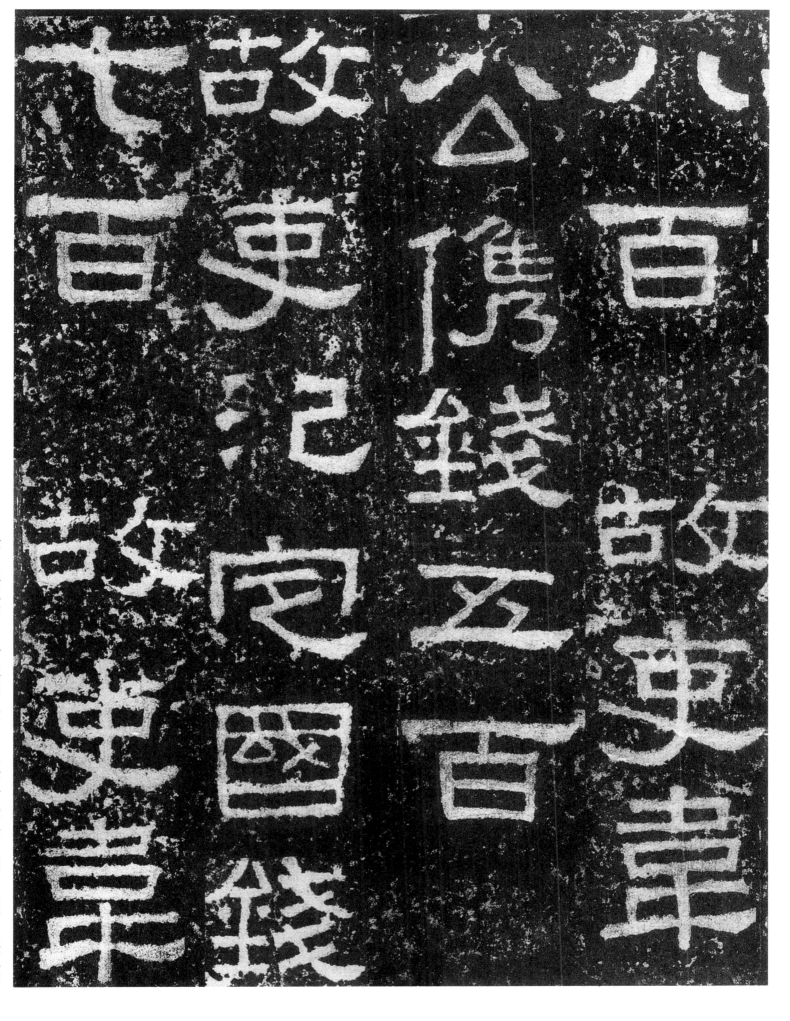

八百故吏韋　公俊錢五百　故吏泛定國錢　七百故吏韋

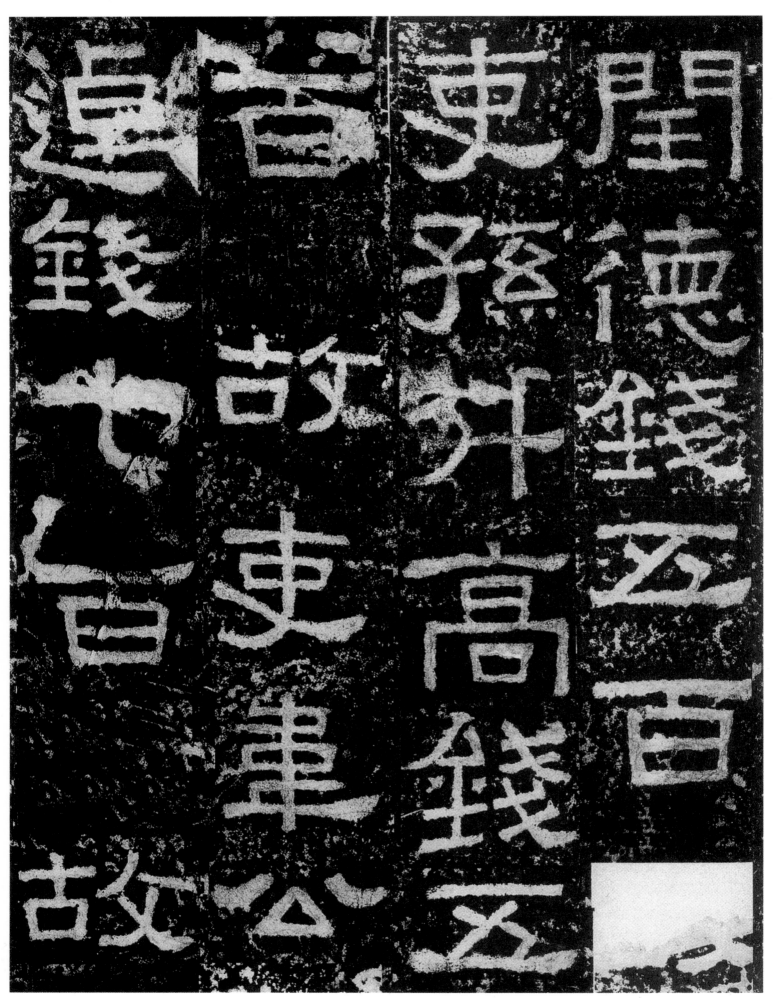

閏德錢五百　吏孫升高錢五　百故吏韋公　遄錢七百故

東漢　張遷碑

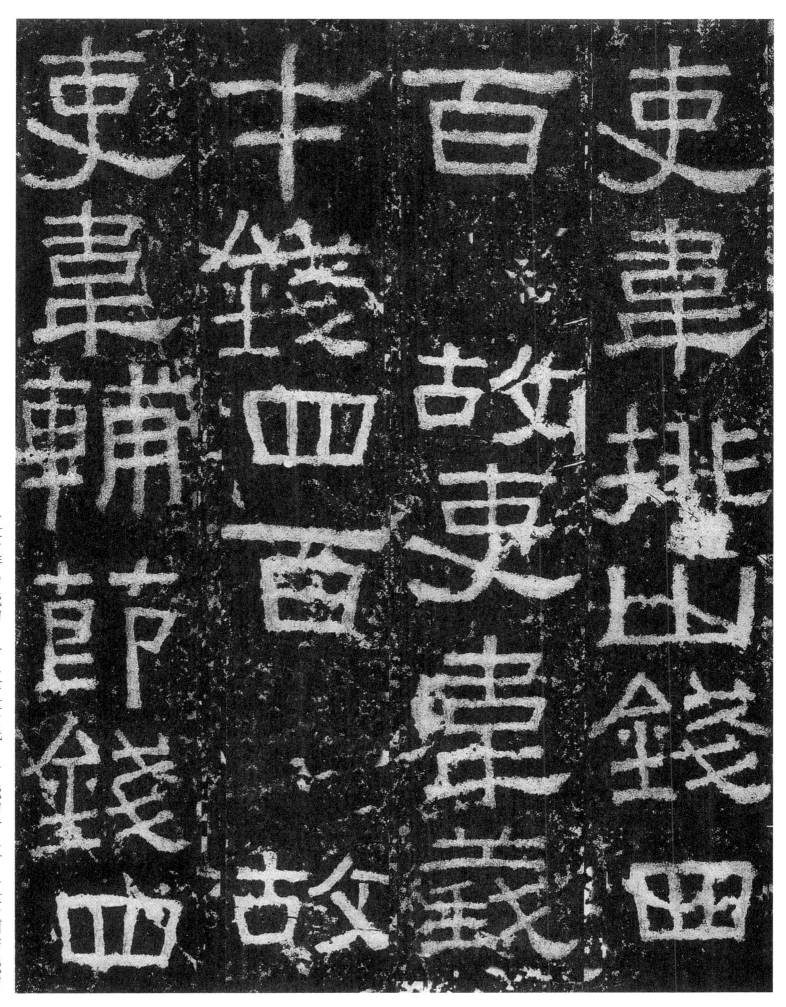

吏韋排山錢四　百故吏韋義　才錢四百故　吏韋輔節錢四

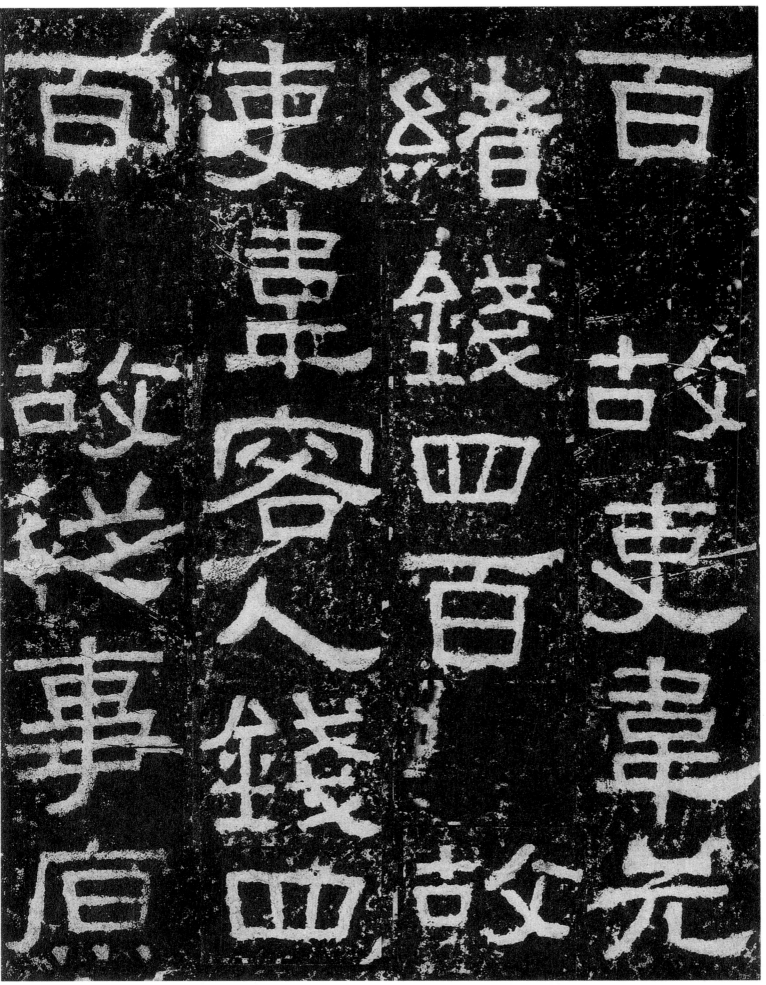

百故吏韦元　緒錢四百故　吏韦容人錢四　百故從事原

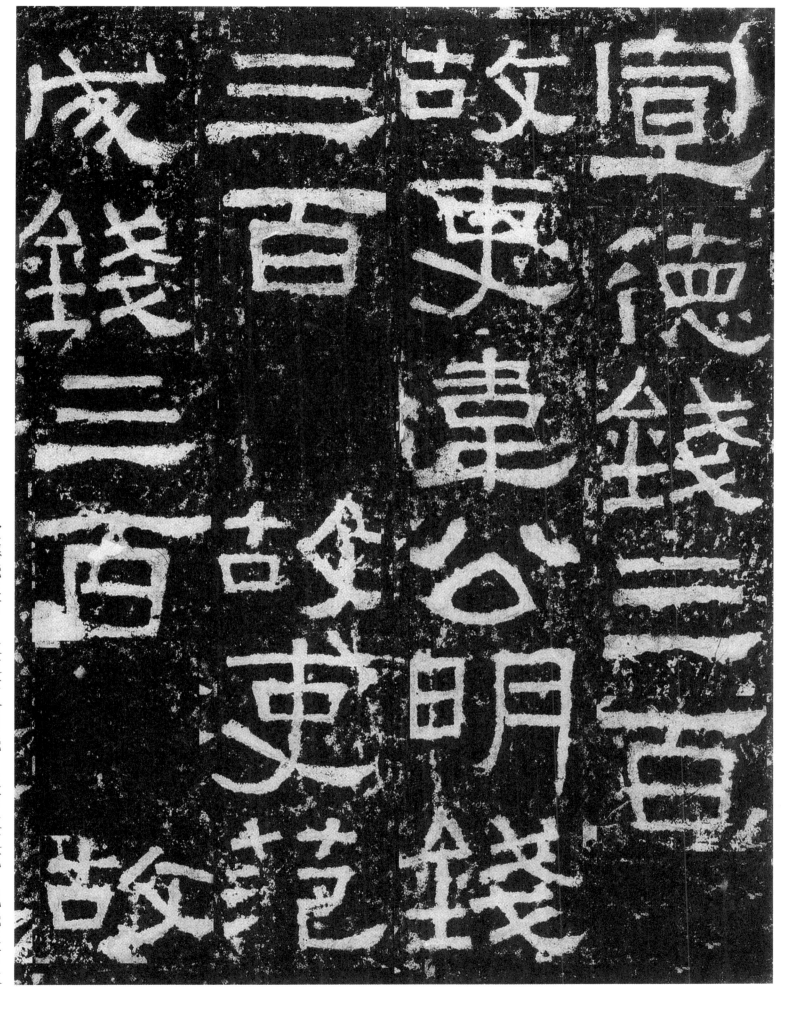

宣德錢三百　故吏韋公明錢　三百故吏范　成錢三百故

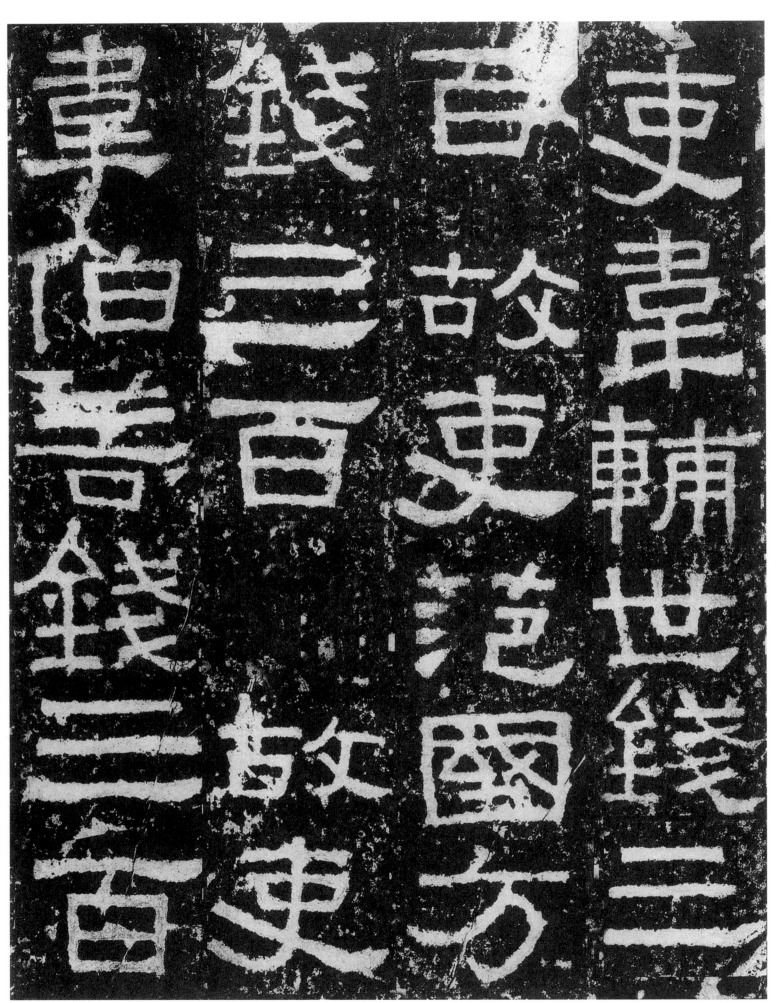

吏韋輔世錢三　百故吏范國方　錢三百　故吏　韋伯善錢三百

東漢　張遷碑

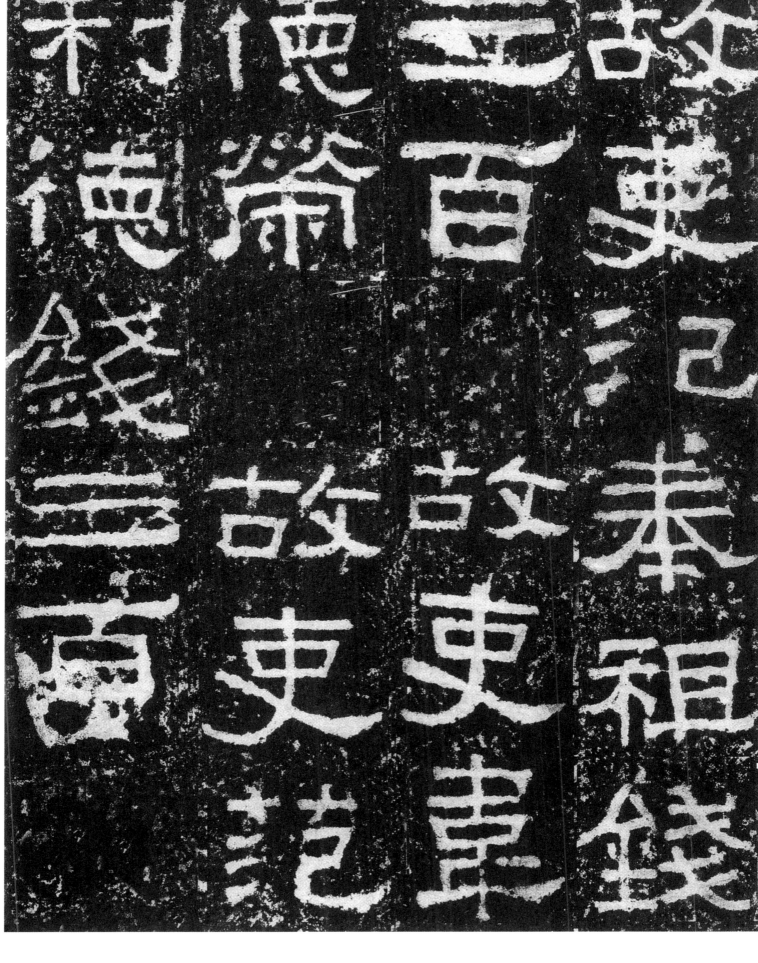

故吏泛奉祖錢　三百故吏韋　德榮故吏范　利德錢三百

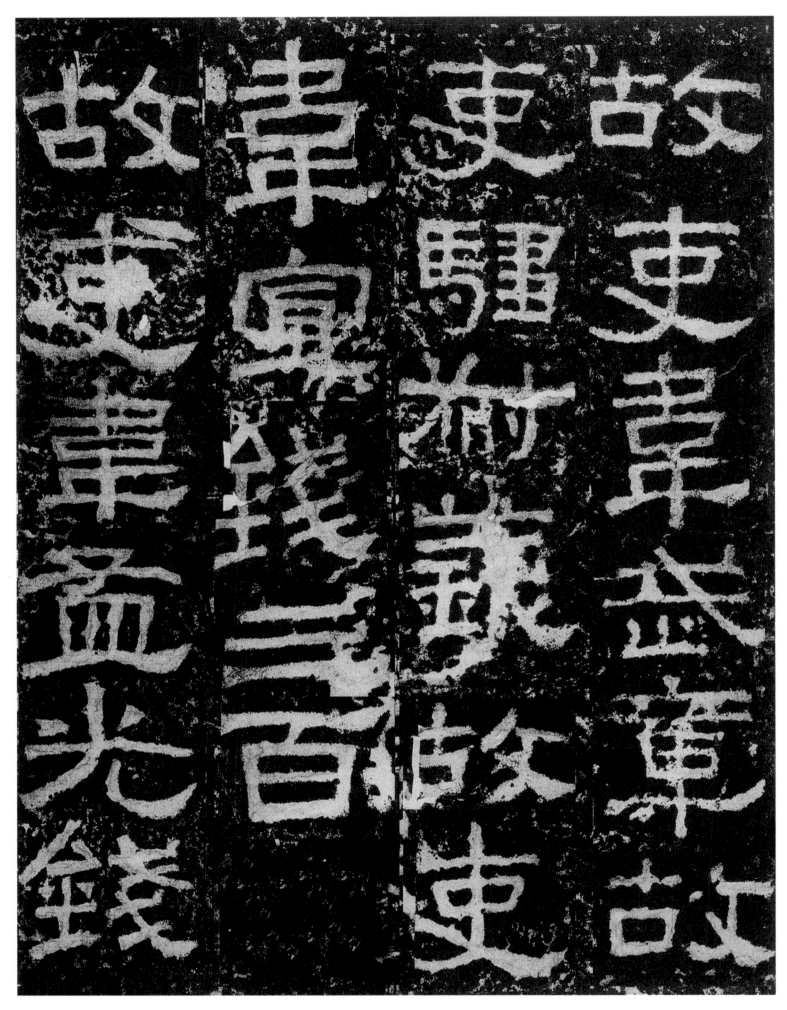

故吏韦武章故　吏骑叔义故吏　韦宣钱三百　故吏韦孟光钱

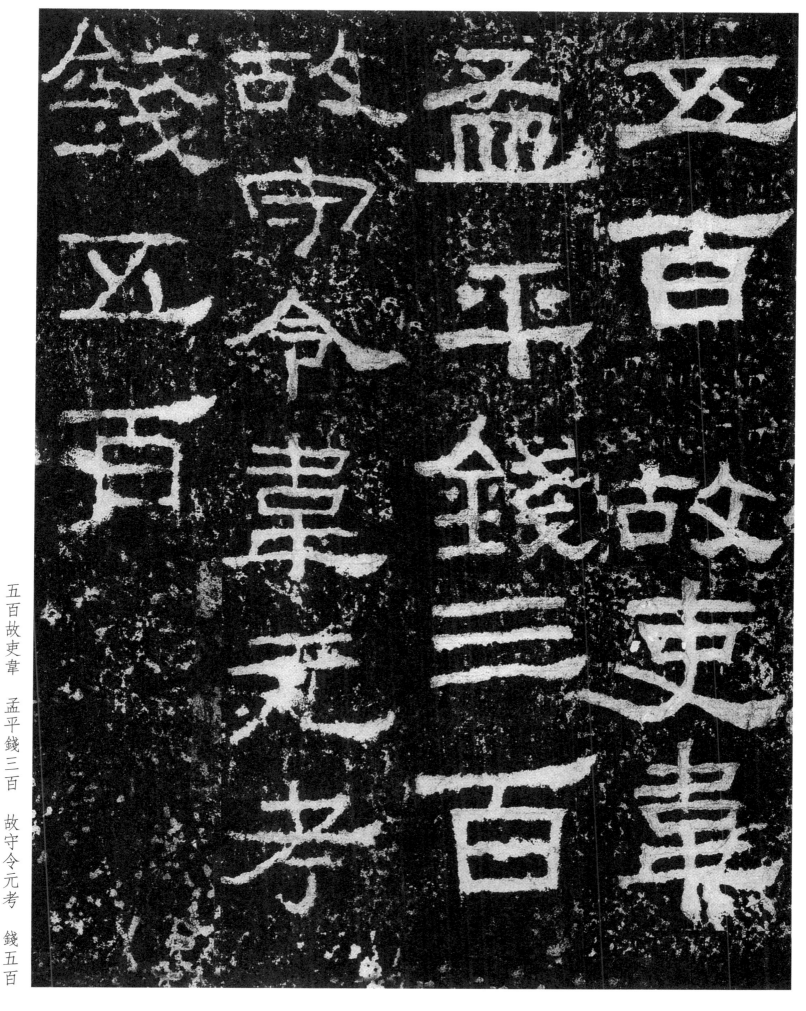

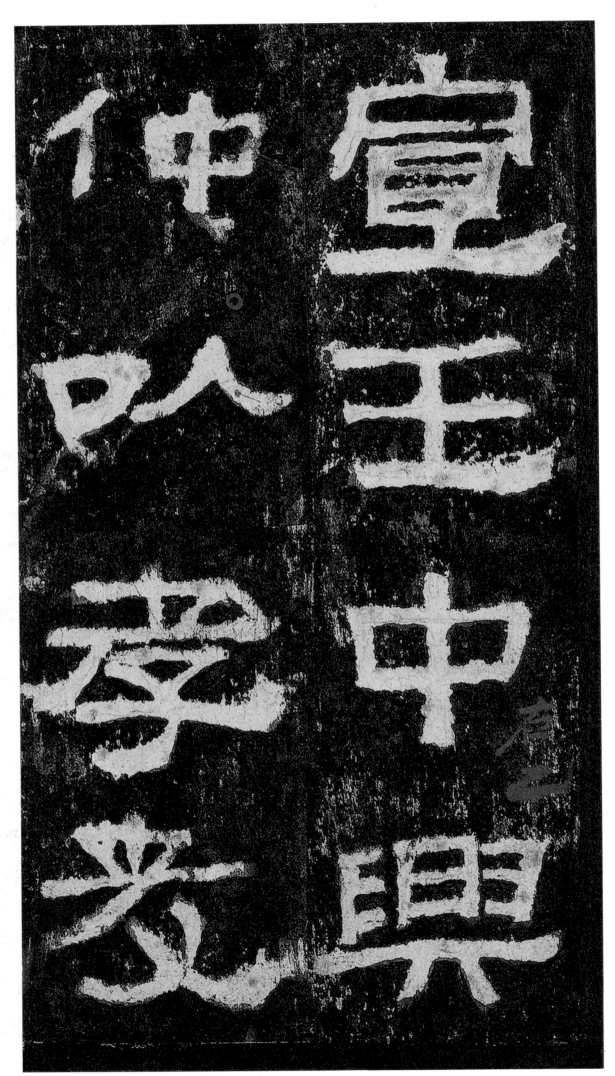

宣王中興　仲以孝友

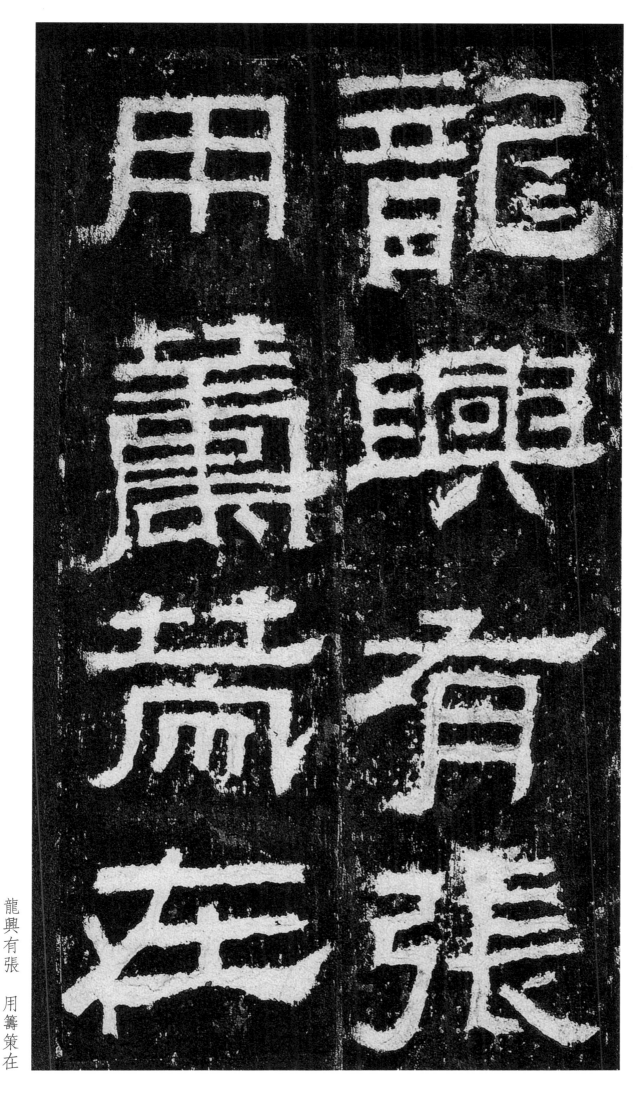

龍興有張　用籌策在

隸書寫法

就漢字書體演變歷史來說，隸書是從篆書裏蛻化出來的。篆書的筆道勻圓均稱，隸書的筆道變為方正平直，其結體與楷書相仿，可以說是楷書形式的胚胎，所以祇要是認識楷書的人，對一般的隸書都能認識，不像篆書那樣，非對文字學有相當修養的人才認識。

隸書，前人分為「隸」和「八分」兩種，有挑脚的是「八分」。其實「隸」跟「八分」，祇是部分筆畫寫法上的差異，不是兩種書體，并無劃分的必要。此外還有「秦隸」「漢隸」或「古隸」「今隸」之分，不過是根據時代先後而假定的不同名稱。所以這裏統稱為隸書。

隸書不同于楷書的是，楷書的筆畫分別向上下左右四面發展（「八分」隸書的筆畫，則像「八」字那樣，祇向左右兩邊發展（「八分」之名，由此而來）。 隸書跟楷書最大的區別，表現在下列這些筆畫上：

點

頂點，用于「宀」「亠」等，寫法與歐字「宀」的頂點同。

頂點，用于「宀」等，寫法與歐字「戈」的角點同。

一頂點，用于「主」「言」等，寫法同橫畫。

左點，用于「火」「寸」等，寫法如 。

右點，用于「灬」「糹」等，寫法如 。

左點，用于「羊」「类」等，右點，用于「共」「糹」等，寫法如 。

橫

隸書的一般橫畫跟楷書一樣。不過楷書橫畫的收筆作三角形如 ，隸書收筆到末了不折向右下作三角形，而是將筆一提，使成一形即可。其在字上部和底部的橫畫則作 ，寫法與楷書的平捺相像。（圖一）

圖一

竪

隸書裏左邊的竪，絕大多數不作直畫，而跟竪撇一樣作 ，寫法如 ，到末梢時，將筆往下一按，往上一提就完事了。提的時候是帶按帶提的，有時提得輕些，就寫成 ，有時提得重些，就寫成 。漢碑裏往往有有挑無挑同時并見的，就是這個道理。（圖二）

圖二

撇

隸書的撇，跟楷書寫法完全不同。平撇有順寫的，寫法是 ↙（圖三），有逆寫的，寫法是 ↘（圖四）。直撇與左邊豎畫一樣（圖五）。

斜撇一般都作 ノ，唯『人』字的撇作 ノ，起筆重，收筆輕，與楷書的撇有些相像。最特異的為『彳』『亻』的斜撇。『亻』的撇作 ノ，用逆筆，寫法如 ㄣ。『彳』旁則作 ㄅ ㄅ，有逆筆，有順筆，并不一定相同（圖六）。

圖三

圖五

圖六

圖四

捺

隸書的斜捺『乀』，與歐、褚兩派的捺有些相像。有順起的，如 乀，有逆起的，如 乀，寫法為 乀（圖七）。筆的挑腳也有 乀 和 乀 兩種不同形。前者的寫法是先按後提再挑，後者的寫法是先提後按再挑。提和按是筆鋒在運動中的上下輕重的動態，這不是圖例所能說得明白的，祇有由讀者自己在實踐中去體會，特此附帶聲明。隸書的平捺『乁』，很像褚字的橫畫，也是中間輕細、兩頭用力的，所不同者，褚的橫畫作『一』形，而隸捺則作『乁』形而已。它的起筆，都是逆筆，筆鋒自右向左，向下方用力一按，隨即提起向右到末梢挑出，挑腳跟斜捺一樣也有方圓兩種形式。方的為 乁，寫法如 乁；圓的為 乁，寫法如『乁』（圖八）。

圖七

圖八

勾

隶書的勾法，不像楷書那樣向左或左上方挑出，而是祇用提法或作捺筆處理。比如『丁』，有作一的，寫法爲一（祇專用于『爲』字的『丁』）。『丁』，有作『丁』的，寫法爲丁（用于『周』『門』等字）。這些都是先按後提，由于提的時候，輕重不等，所以有時挑出得多些，有時甚至沒有挑出來。『亅』，隶書作『亅』（用于『刂』）；『乚』，隶書作『乚』。它們全用的撇、捺法。唯『乚』，有作『乚』的，前者的寫法爲『乚』，後者法爲『乚』；『乚』，一般作『乚』或『乚』，那是豎畫直的短了些，所以看不出轉折處的接合痕迹。

折

楷書的『𠃌』，或作『𠃍』。隶書則作『⺄』或『𠃋』，寫時用翻筆，即橫畫到轉折處筆稍提起，用力一按，再像繞圈兒一樣將筆鋒絞過來轉向下面直下去，其筆勢如『⺄』。又楷書的『𠄌』作兩筆，隶書祇作一筆寫成『𠃋』，其寫法爲『𠃋』。例如『口』字，先『𠃍』，後『亅』，作兩筆寫。從『口』的字和『日』『目』等字的方框，也這樣寫。此外，隶書裏有些偏旁部首和整個字的結構或筆順，與楷書完全兩樣的，下面附列兩張對照表，以供參考。

附：楷書隶書對照表

甲　偏旁部首

楷	隶	附注	楷	隶	附注
亅丁	刂	先写中竖。	宀	宀	
忄小	忄小	先长竖，次丶；次丿，末丶。	氵	冫二	笔势从左向右。
彡	彡	彡笔势向左。	又	癶	
辶	辶	三笔势向右。	糸	糸	
灬	灬		金	金	

隶书此火此不分，灬头的字都写作灬或丷。

乙 结体

楷	隶	附注
口	口	笔顺先乙后了，两笔写。
分	分	先八后刀。
不	不	先一次丶次丿—末灬
为	為	先丶次丶次丿次丨末丁
为	為	四点作灬
所	所	夕后先二次一。
麦	麦	先一次丿次丨次一末下。

楷	隶	附注
之	之	同上。
之	之	笔顺先丿次丶次一。
出	业	先丨次丶末一。
以	吕	先丿次丶末。
心	心	先丶次丿次丶末。
叔	村	先丶次丿次丿次。
州	州	先丶次一次丿次丨末丬
州	州	先一次丶次丿次丨末丬

（本文摘自鄧散木《怎樣臨帖》）

執筆。

又作字者点須略攷篆文，須知點畫來歷先後，如「左」「右」之不同，

還有，寫字的人也須略々参攷些篆文，要明白每个字的點畫構成的来歷、先後，例如「左」字與「右」字不同，

左　右

「刺」解作戾音 ㄉㄚˊ
「刺」字與「刺」字有別，
「刺」「刺」之相異，

刺

「王」之與「玉」，
「王」字與「玉」字，
王　玉　王　玉

「禾」之與「衣」，
「禾」旁與「衣」旁，
禾　衣　禾　衣

以至「秦」、「奉」、「泰」、「春」，

（秦 奉 泰 春 篆字）

以至「秦」、「奉」、「泰」、「春」等字，
它們的本源，方不致浮而不實。

真書字形相像，其實結構不同，必須探得
形同體殊，得其源本，斯不浮矣。

孫過庭有「執、使、轉、用」之法〔十〕，豈苟然哉？

孫過庭提出「執、使、轉、用」的法則，難道是
隨便說說的嗎？

一 見注三。

二 顏魯公說：「我聽褚遂良說：『用筆要像圖章
印泥，要像錐子畫沙，起初不能領會，後來支
遇江邊，看見沙灘很平淨，試拿尖的東西在沙
上畫字，覺得特別險勁漂亮，方體味到用
筆能像錐子畫沙，自然會顯得沈著。』」懷
素聽了佩服得五體投地，甚至拍住魯
公的腿高喊：「被你這老賊說着了。」
魯公問懷素，我見夏天的雲奇峰，就學浮雲的變化無定，後
又見牆壁上裂紋，都很自然，不是人工造作可
成，我就把「壁坼」的道理，結合到書法裏去。
顏魯公聽了，也十分佩服。

三 懷素曾跟鄔彤（唐·杭州人）學字，一次顏魯公
問懷素，鄔彤寫字有什麼秘訣。懷素說：「折
釵股及屋漏痕好。」懷素說：「折釵股好，顏說：『折釵股那及屋漏痕
好。』懷素聽了佩服得五體投地，甚至拍住魯
公的腿高喊：「被你這老賊說着了。」

四 見前總論注六。

五 這裏的「折」，也就是「轉」，為避免用字重複，
所以稱「折」。

六 筆陣圖，相傳是王羲之的老師，衛夫人所作這
裏向這段話，在王羲之的衛夫人筆陣圖後裏原
文為：「若平直相似，狀如算子，上下方整，前
後齊平，此不是書，但得其畫耳」。

七 唐穆宗問柳公權「寫字應怎樣」柳公權
回答：用筆在心，心正則筆正」。後人稱此為筆
諫。

八 王羲之題衛夫人筆陣圖後：「意在筆前，
然後作字」。

九 「不可以指運筆，要以腕運筆」是千古名言，
但只限於寫大字及寸楷小字，不能適用於小字，
孫過庭書譜序：「執，謂淺深長短之
類。使，謂縱橫牽掣之類。轉，謂鉤鐶盤紆之
類。用，謂點畫向背之類」。此謂執，即執筆
有上下左右之別；所謂使，即運筆的轉折呼應；所謂轉，
即行筆的轉折呼應；所謂用，
即結構的揖讓向背。

○用墨

凡作楷墨欲乾，然不可太燥；行、草則燥潤相雜，潤
以取妍，燥以取險；墨濃則筆滯，燥則筆枯，尤不可不
知也。

凡寫真書，墨要半乾半濕。墨濕則以求姿媚，墨
太乾則以求險勁；墨過濃，筆鋒就凝滯，墨太
乾，筆鋒就枯燥，這些道理，學者們也不可不
知。

筆欲鋒長勁而圓，長則含墨，可以運動，勁則剛而有力，

圓則妍美。

筆要鋒長，要勁而圓。筆鋒長則蓄墨多，可以便於轉運，勁則有力，圓則妍美。

筆頭

筆鋒

鋒是筆毛的尖鋒。拿筆在陽光底下照看，靠近筆尖處有一段比較透明的，這就是鋒。所謂長鋒，即透明的一段較長，一般以為筆毛長的就是長鋒，其實是不對的。古人論筆，以「尖、齊、圓、健」為四德：「尖」是筆鋒尖銳。「齊」是把筆鋒發開捺扁，要內外齊齊的像篦齒一樣沒有參差長短。「圓」，要像新出土的肥筍，圓渾飽滿沒有四凹。「健」指有彈性，把新筆發開，蘸些水，在指甲上打圈兒，筆鋒要圓轉如意，毫無阻滯，圓罷提起，筆鋒要自些收束，回復尖銳，這就是「健」。

予嘗詳世有三物，用不同而理相似：良弓引之則緩來，舍之則急往，世俗謂之「揭箭」。好刀按之則曲，舍之則勁直如初，世俗謂之「回性」。筆鋒亦欲如此，若一引之後，已曲不復挺之，又要能如人意耶。故長而不勁，不如不長；勁而不圓，不如弗勁。紙、筆、墨皆書法之助也。

我曾品評過世間有三樣東西，功用不同而道理相近：好的弓拉開時緩緩地向身邊過來，一鬆手就很快的彈了回去，世俗稱它「揭箭」。好的刀用手一按就彎曲，一放手就挺直如初，世俗稱它

「回性」。筆鋒也要求能這樣，如一按撇就彎屈，彎屈後不能回復挺直，又怎能指揮如意喱？所以說筆鋒雖長而不勁，不如不長；雖勁而不圓，不如不勁。要知紙、筆、墨三者，都是書法上的主要助手啊。

○臨摹 [一]

摹書最易：唐太宗云：「臥王濛[二]於紙中，坐徐偃[三]於筆下。」[四] 尒所以嗤蕭子雲[五]「惟初學者不得不摹，亦以節度其手，易於成就。皆須是古人名筆，置之几案，懸之座右，朝夕諦（詳）觀，思其用筆之理，然後可以摹臨。其次，雙鈎蠟本[六]，須精意摹搨[七]，乃不失位置之美耳。臨書易失古人位置，而多得古人筆意；摹書易得古人位置，而多失古人筆意；臨書易進，摹書易忘，經意與不經意也。夫臨摹之際，毫髮失真，則神情頓異，所貴詳謹。

摹寫最容易：唐太宗說：「我能使王濛睡在我的紙上，徐偃坐到我的筆下。」他是借此譬喻來譏笑蕭子雲的。但初學的人，不能不徑摹寫入手，可使手裏有所節制，易於成功。方法是先將古人名跡放在案頭，挂在座旁，朝晚細看，體會其運筆的

理路，等看得精熟，然後再著手摹臨。其次雙

鈎蠟本，必須細心摹搨，方不致共御原跡的美

妙位置；臨寫容易失去古人部位，但可多得古
人筆意；摹寫容易得到古人部位，但往往失

去古人筆意；臨寫易於進步，摹寫易於忘
記，這是經意，不經意的關係。總之，臨摹的時

候，只要絲毫共真，神情頓然迥異，祇以一定
要仔細，要謹慎。

世所有蘭亭何翅（啻）數百本 而定武[二]為最佳，

然定武本有數樣，今取諸本參之，其位置、長短、大小、無
不一同，而肥瘠、剛柔、工拙、要妙之處，如人之面，無有同
者。

拿蘭亭敘來說，流傳世間的何止幾百本
之多，要算定武本最好，而定武本又有幾種，

拿各種本子參看，其部位、長短、大小、無一不同
可是肥瘦、剛柔、工拙及微妙的地方，就像人

的臉面，沒有一個相同的了。

本水落　　本祖學國　　本學國　　本晚三

幾種不同的定武本蘭亭

以此知定武石刻，又未必得真蹟之風神矣。字書全以風神
超邁為主，刻之金石，其可苟哉？

由此可知定武石刻，也未必真能得到原蹟精
神。書法全以風神超逸為主，何況從紙上再移
刻到銅器上、石頭上，難道可以苟且了事嗎？

雙鉤之法，須得墨暈不出字外，或廓填其內或
朱其背[九]，正得肥瘦之本體。雖然，尤貴於瘦，使工人
刻之，又徑而刮治之，則瘦者愈愛而肥矣。或云：「雙鉤時
須倒置之，則無容私意於其間。」誠使下本明，上紙薄，
倒鉤何害；若下本晦，上紙厚，御須能書者發其筆意
可也。夫鋒芒圭（稜）角，字之精神，大抵雙鉤多失，此
又須朱其背時，稍致意焉。

雙鉤的法則，必須墨線不暈出字外，或
在墨線內填墨，或在字跡背面上硃，都一定
要恰如原來肥瘦。雖然，最好還是鉤得瘦
些，因為工人刻石，經過刮磨、修改，原來瘦
的也會變成肥的。有人說：「雙鉤時將原跡
顛倒安放，這樣可不致摻入自己的私意」其
實原跡清楚，覆紙又薄，倒鉤也沒有什麼
不好；如原跡晦暗，覆紙又厚，那就需要
會寫字的人來鉤勒，方能闡發它的筆意。
一般的說，鋒芒、稜角，是字的精神所在，雙
鉤時多數會被丟失，這又是背面上硃時所以
要精加注意的。

注一 「臨」有三種：一種，用明角或玻璃片畫上字
格裁成九分一格的九宮或者米字格，蓋在字帖
上，另用紙畫好比原樣放大的格子，放在白紙下
面。然後神著帖字在格上估地位照臨，這樣
叫單格臨書。一種，字格放在桌子上對著它看
一筆寫一筆，看一字寫一字的，叫「格臨」一
種，字帖看得熟透，將帖闔開，憑記憶力
做「背臨」。這樣叫背臨，達是臨書的三步驟。

二 「摹」也有三種：一種，用墨照紅字範本填寫，
叫「描紅」；一種，用薄油紙蒙在字帖上，依字的
筆畫鉤出輪廓，叫做「雙鉤」，再用墨填實，
就可叫做「廓填」。

三 王濛，字仲祖，東晉山西太原人。工草書。

四 王濛，字叔明，無可考。

五 見晉書唐太宗御製王羲之傳贊。

六 蕭子雲，字景喬，南朝梁晉陵（江蘇武進）人。
以善草隸飛白出名。梁武帝極推重他。唐太
宗這兩句的話的意思是，我跟前古法在牆上
發出光的電燈，就不必這樣麻煩了。

七 名人墨跡或法帖年久晦時不明，古法在牆上
打七洞，將字帖蒙上油紙，放在洞外，利用洞外
陽光透過字帖背面，以便鉤出拳，稍為彎
拥。今法將字帖平放玻璃板上，下面裝著向
上發光的電燈，利用透射燈光照明鉤拳，
就可叫做王蒙。像蕭子雲有什
麼值得欣賞。

八 定武蘭亭相傳摹歐陽詢臨本刻石。朱溫
之亂，石被刻到河南開封；後晉石敬瑭之
亂，石又被契丹人擄去放在定州（河北）。定州在唐
時設義武軍，後為避宋太宗光義諱，改為
定武軍，並以稱定武蘭亭。定武本亦簡
稱「定本」。

九 拓名家墨跡或法帖時，墨不明的，在背面塗硃，
使正面字跡或法恨且時不明的，在背面塗硃，
稱為來背或上朱。

（本文摘自鄧散木《書法學習必讀》）

图书在版编目（CIP）数据

东汉 《张迁碑》/ 人民美术出版社编. -- 北京：
人民美术出版社, 2023.11
（人美书谱. 隶书）
ISBN 978-7-102-09176-1

Ⅰ. ①东… Ⅱ. ①人… Ⅲ. ①隶书－碑帖－中国－东
汉时代 Ⅳ. ①J292.22

中国国家版本馆CIP数据核字(2023)第091432号

人美书谱 隶书
RENMEI SHUPU LISHU

东汉 张迁碑
DONGHAN ZHANG QIAN BEI

编辑出版 人民美术出版社

（北京市朝阳区东三环南路甲3号 邮编：100022）

http://www.renmei.com.cn

发行部：（010）67517799

网购部：（010）67517743

编　　者　人民美术出版社

责任编辑　沙海龙

装帧设计　翟英东

责任校对　姜栋栋

责任印制　胡雨竹

制　　版　朝花制版中心

印　　刷　雅迪云印（天津）科技有限公司

经　　销　全国新华书店

开　本：710mm×1000mm　1／8

印　张：8.5

字　数：10千

版　次：2023年11月　第1版

印　次：2023年11月　第1次印刷

印　数：0001—2000

ISBN 978-7-102-09176-1

定　价：46.00元

如有印装质量问题影响阅读，请与我社联系调换。（010）67517850